# ATLANTIS - O MUNDO PERDIDO

LIVRO 1

F. P. TROTTA

## **Sede da United Earth Oceans. Pearl Harbor, Havaí.**

*28 de outubro de 2040*

A baía de Pearl Harbor havia passado por poucas mudanças em mais de um século. Foi o quartel-general de inúmeras frotas, o centro de muitos conflitos e o local mais estrategicamente importante em todo o Oceano Pacífico. Hoje, era a sede de uma nova 'Nações Unidas' - a organização United Earth Oceans - mas foi nessa mesma época que a UEO ficou inquieto e dividido por debates.

Por quase 20 anos, a UEO lutou para manter a paz no Pacífico enquanto competia com o que costumava ser conhecido como a Nova Confederação Australiana.

Após uma grande cúpula econômica realizada no fim da grande dissolução política em 2026, a United Earth Oceans decidiu suspender a proibição da desregulamentação colonial - da noite para o dia, centenas de novas colônias, desde prospecções de mineração até grandes metrópoles civis e até bases militares surgiram do fundo do mar. Infelizmente, a UEO foi incapaz de controlar uma explosão de comércio ou a subsequente queda de riqueza, poder e ganância por inúmeras confederações nacionais.

Fundamentalmente, a UEO se viu desarmada e obsoleta. A Aliança da Macronésia – anteriormente conhecida como a Nova Confederação Australiana – foi uma das muitas potências que investiram enormes recursos para colonizar os territórios não reclamados em todo o Pacífico. Em uma década, se tornaram uma das alianças mais ricas e poderosas não apenas no Pacífico, mas em todo o planeta. A Austrália e muitos de seus aliados estavam sob a pressão dos embargos comerciais da UEO há anos desde que renunciaram a sua participação na organização e fizeram tudo ao seu alcance para proteger seus interesses nacionais - ricas colônias neutras e centros industriais em todo o Pacífico.

Por quase 20 anos, a UEO buscou uma solução diplomática para os crescentes conflitos no fundo do mar. Mas com centenas, senão milhares de soldados da paz da UEO estacionados no Pacífico, eles tinham apenas duas opções: sair e deixar os habitantes da colônia lutarem por si mesmos, ou comprometer o mundo a uma

guerra inacreditavelmente sangrenta. Em muitas ocasiões, os Grupos de Batalha de Portadores de Caça da UEO foram implantados para subjugar as crises que surgiram, mas nunca atacaram diretamente a própria Macronésia. Era uma nova guerra fria, mas esta só parecia estar ficando mais quente.

A organização United Earth Oceans – formada para fins de estabilidade política, manutenção da paz e exploração dos mares – estava morrendo.

Havia uma cura possível para essa doença... e essa era a razão pela qual o capitão Chris Farmer estava agora em Pearl Harbor.

***

Logo após sua formação em 2025, a Macronésia iniciou uma perigosa construção militar que os tornou uma das nações mais poderosas da Terra. Sua marinha era uma força que rivalizava com a UEO em quase todos os aspectos – tamanho, mão de obra, recursos e flexibilidade. Se havia uma área em que o UEO havia conseguido manter uma vantagem, era a da tecnologia.

Talvez houvesse apenas uma coisa que impedia a Aliança de cruzar a linha de guerra; o carro-chefe da UEO - o Veículo de Submersão Profunda; Moya.

Quando o primeiro submarino Moya foi projetado e construído em 2025, ele representava a vanguarda da tecnologia naval. Moya tinha mais de 1000 pés de comprimento e foi construída a um custo de construção de 10 bilhões de dólares americanos. Infelizmente, ela foi destruída apenas doze meses depois de ter sido colocada nas mãos da UEO. Sua perda na época tinha sido demais para suportar. Em 2029; o UEO Moya DSV 4600 II foi lançado e comissionado para substituí-lo.

Farmer era um dos raros oficiais da UEO que sabia exatamente o que estava acontecendo nos extensos estaleiros de Ford Island nos últimos dias. Moya estava se aproximando rapidamente de seu 15º ano de serviço à frota e estava perdendo

sua vantagem. A UEO precisava de algo novo... algo que garantisse sua continuidade na guerra fria contra a Aliança.

O capitão Farmer seria o comandante dessa substituição - o primeiro dos "Veículos Avançados de Submersão".

Descendo o Pier 75 das docas da UEO, Farmer olhou para a baía em Ford Island e as instalações de construção que ficavam sobre ela.

Os estaleiros da frota Ares haviam sido concluídos apenas alguns anos antes e já estavam produzindo o primeiro dos novos "VAdS". O capitão sorriu enquanto caminhava: aqueles novos submarinos eram sua razão de estar ali: o primeiro da classe, o Atlantis, designado Advanced Submergence Vehicle 8100, era o maior e mais avançado submarino já projetado, e também o mais secreto.

O programa Atlantis foi classificado a tal ponto que apenas várias pessoas no comando, e ele próprio, sabiam dele. (As muitas centenas de trabalhadores que estavam construindo os submarinos foram escolhidos a dedo das melhores mentes da UEO. Engenheiros da Lockheed Martin, Vickers Shipbuilding e até da NASA foram chamados para trabalhar no projeto.)

Ao lado dele, a sede da UEO era mantida elevada acima da baía. O quartel general da UEO foi transferido tantas vezes que Farmer teve dificuldade em acompanhar o ritmo - primeiramente; foi estabelecido em Pearl Harbor em 2016 e depois transferido para New Cape Quest, na Flórida - e finalmente para o Ballard Institute, na ilha de San Diego.

Agora, a sede da UEO havia sido transferida de volta para Pearl Harbor em 2036 – uma decisão extremamente controversa que não agradou a algumas pessoas da UEO... até mesmo a ele.

O problema com sua localização atual era sua proximidade extremamente próxima à Zona Desmilitarizada UEO-Macronésia. Era o alvo mais óbvio em todo o Pacífico e, caso uma guerra realmente acontecesse, o Havaí seria o alvo principal dos tiros iniciais. Passando por um fuzileiro naval que chamou a atenção, Farmer saudou antes de começar a caminhar pelo caminho que levava à enorme torre do quartel-general. Passos se aproximando rapidamente por trás o fizeram franzir a testa e ele se virou para ver quem era. Ele reconheceu a mulher quase instantaneamente, e seu rosto sorriu.

"Annika! O tempo não passou pra você."

A capitã Annika Hansen era amiga de longa data de Farmer, e também a capitã do idoso submarino Moya. Hansen se aproximou com um sorriso que combinava com o dele e estendeu a mão. "Droga, você parece velho. Há quanto tempo está acabado assim, Chris?"

"Deve ser pelo menos 5 anos", disse Farmer com um sorriso que não parava de crescer.

"Como estão Samantha e as crianças?" ela perguntou.

"Muito bem. A última vez que a vi, você estava com o Moya. O que te traz de volta aqui?"

A eternamente jovem capitã Annika Hansen começou a caminhar com Farmer em direção ao prédio de comando e cruzou as mãos atrás das costas dele. "Bem, eu estava. O comando me chamou de volta aqui para falar sobre as coisas-que-não-devem-ser-nomeadas. Eles enviaram um Helojet para me pegar. Estávamos a cerca de 400 milhas do Japão na época."

Farmer virou a cabeça para encarar Hansen com surpresa enquanto eles continuavam a andar. "... O que você quer dizer com 'coisas-que-não-devem-ser-nomeadas?"

Hansen sorriu ironicamente. "Ah, sem teatro, Chris. Você não achou que eles me deixariam de fora, achou? Maher me trouxe como uma suposta 'assessora técnica'."

Farmer piscou várias vezes enquanto assimilava seus pensamentos. Ele não percebeu que Hansen tinha sido informada sobre os VAdS e ficou mais do que um pouco surpreso. "Bill Maher... bem, isso explica algumas coisas."

Subindo o lance de escadas dentro do saguão do prédio de comando da UEO, eles chegaram ao primeiro posto de controle de segurança – um dos muitos em todo o complexo. Um dos vários fuzileiros na estação levantou a mão. "Peço que levantem os braços, por favor."

Obedientemente, Hansen e Farmer estenderam os braços enquanto o fuzileiro passava um scanner sobre eles, verificando se havia armas de fogo ou outros itens

não permitidos no prédio de alta segurança. Ele terminou seu trabalho em pouco tempo e os saudou rapidamente quando ficou satisfeito. "Vocês estão liberados, senhores - entrem."

Concordando com a cabeça brevemente em agradecimento, Farmer conduziu Hansen pelo posto de controle até a recepção.

Como de costume, a sede da United Earth Oceans estava fervilhando de atividade. Oficiais subalternos, capitães e almirantes caminhavam pelos corredores da instalação como iguais, cada um tratando o outro com respeito e dignidade. Claro - podia-se argumentar que, nas forças armadas, isso seria esperado de qualquer maneira. Mas havia um certo ar de diferença nesse lugar. Não era o patriotismo mútuo compartilhado pelos oficiais que o criou, mas sim a diversidade desses mesmos oficiais. A UEO atraia oficiais de todo o mundo; Estados Unidos, Grã-Bretanha, Japão, Canadá, Alemanha, Rússia... e muitas outras nações que se formaram na época do boom oceânico do século XXI. Havia um propósito comum aqui, que ia além do 'dever' e do orgulho nacional.

Caminhando pela recepção, os dois capitães cruzaram o enorme selo de mármore da UEO no piso do saguão. O símbolo representava tudo o que o UEO significava; com um globo de água em redemoinho de nuvens cobrindo o pano de fundo dramático para o tridente de três pontas no centro do selo circular – cada ponto representando uma das fundações sobre as quais a organização foi construída; força, diversidade e união.

Fora do selo, uma coroa de folhas de ouro representava as tradições fundadoras de quase todas as marinhas do mundo.

Descendo o corredor principal da ala leste do prédio, Farmer e Hansen entraram no elevador. Quase imediatamente, uma agradável voz feminina os cumprimentou. "Bem-vindo à sede da UEO. Por favor, especifique a localização."

Farmer limpou a garganta. "Computador, convés-"... ele pausou quando percebeu que não estava em um submarino. "-Nível 9."

Com um bipe de confirmação, as portas se fecharam e o elevador subiu.

O secretário-geral Devon Sawa estava sentado em seu escritório nos níveis superiores da sede da UEO conversando ativamente com o almirante Maher em seu

computador. Sawa foi o comandante chefe da Marinha da UEO por quase 4 anos depois de substituir o ex-secretário geral da UEO Thomas McGath no final obrigatório de seu 8º ano no cargo. (Na verdade, McGath serviu como secretário-geral da UEO por mais de 15 anos – seu mandato foi prorrogado sob o aviso do Conselho de Segurança após o aprofundamento da crise com a Macronésia.)

O homem diante dele, se comunicando por holograma, era bem conhecido. Com o cabelo branco e definitivamente fora de época em seu uniforme de almirante, Bill Maher era o comandante mais célebre do Oceano Unido da Terra. Ele havia projetado e posteriormente comandado os dois primeiros Moyas, e talvez fosse um dos poucos homens nas forças armadas da UEO que não era visto como um 'soldado descartável'. Maher era um veterano sensato tanto da ciência quanto da marinha, e isso lhe deu uma visão única do mundo.

O secretário-geral não pôde deixar de sorrir para Maher; o homem parecia ter sua idade, assim como Sawa, e ele sabia que Maher deveria ter se aposentado anos atrás. Ambos eram produtos de uma geração passada, mas como sempre... algo os mantinha exatamente onde estavam.

"Ouça, Bill," disse Sawa. "Não vou fingir que entendo as coisas técnicas com as quais você e seu pessoal têm que lidar, mas estou recebendo muita pressão do Conselho de Segurança para ver o Atlantis pronto para implantação na próxima semana."

Maher, um marinheiro nato e homem paciente, balançou a cabeça, como se estivesse se divertindo. "Não se preocupe, senhor secretário. Os engenheiros da Ares já deram o aval para o upload final do software de computador. Eu vi os barcos, e eles estão praticamente prontos. Só precisamos de tempo para arrumar algumas coisas nos decks de cima."

"Até onde eu entendi, eles foram 'arrumados' nos últimos 3 meses."

"Sim, mas você tem noção de quanto tempo leva para fazer um barco desse tamanho digno do mar?"

"A mídia está começando a fazer perguntas", rebateu Sawa. "Você sabe como é difícil manter três barcos desse tamanho em segredo?"

Maher parou por um minuto. O secretário-geral havia defendido seu ponto de vista, e não havia razão para discuti-lo. "Tudo bem. Vou mantê-lo informado... Apenas tente manter essas câmeras longe de Ford Island."

O holograma se desligou e foi rapidamente substituído por uma imagem girando lentamente da crista do UEO. Recostando-se em sua cadeira, Sawa olhou para cima e viu sua secretária parada na porta. Suas feições bem desenhadas e terno formal sugeriam uma apresentadora de notícias, não uma profissional com ligação militar. "Com licença, senhor secretário. Os capitães Farmer e Hansen estão aqui."

O comandante assentiu enquanto colocava vários papéis na mesa de cima de sua gaveta, muitos deles marcados com o papel timbrado de 'Seção Sete'. Ele trancou a gaveta rapidamente. "Obrigado, Eliza. Mande-os."

Alguns momentos depois, os capitães Chris Farmer e Annika Hansen entraram pela porta e Hansen a fechou atrás dele. Ambos o cumprimentaram o saudando. "Capitães", disse o secretário-geral. "Eu não sou mais militar. Vocês não precisam me saudar toda vez que entrarem em uma sala."

Ambos assumiram uma postura menos formal e Hansen tirou o chapéu antes de colocá-lo debaixo do braço. Farmer, no entanto, não removeu o dele. "Você pediu para nos ver, senhor secretário?"

Sawa assentiu e estendeu a mão para os dois assentos do lado oposto de sua mesa. "Sentem-se. Vou começar dizendo que esta conversa agora está sendo gravada devido à sua natureza."

"Sim, senhor." repetiram em união, concordando.

O secretário-geral assentiu, feliz por não haver mais discussão sobre esse ponto e então apagou as luzes do escritório antes de ativar uma grande tela holográfica na frente de seu escritório. A tela mostrava vários conjuntos de esquemas 3D para um Submarino que mais se assemelhava a uma aeronave – as asas largas e graciosas e as linhas arrebatadoras não pertenciam ao mar. "Como você sabe, o Atlantis está a cerca de uma semana do lançamento. Acabei de confirmar os planos finais para a instalação do novo software de computador que deve entrar nos núcleos de computador do submarino ainda esta semana com o Almirante Maher. Ele diz que é... uma maneira de amarrar as pontas soltas."

Os dois capitães não se moveram enquanto Sawa continuava casualmente. "No entanto, a razão pela qual eu chamei vocês dois aqui hoje é para discutir isso..."

Sawa estendeu a mão para o lado de sua mesa para pegar duas cartas antes de colocá-las na frente dos oficiais. "Seus novos pedidos; aprovados esta tarde pelo escritório do Almirante da Frota Jefferson, CINCPAC."

Hansen franziu a testa e cruzou os braços. "Senhor, eu estava com a impressão de que estava voltando para o Moya?"

O secretário-geral acenou afirmativamente. "Você irá, mas essas ordens se aplicam a vocês dois."

Hansen pareceu confusa por um momento enquanto pensava sobre isso. Sawa voltou-se para a tela holográfica e apertou um pequeno botão em sua mesa. A imagem foi projetada em um globo 3D do planeta que ampliou o Oceano Pacífico e as proximidades de Pearl Harbor. "O Moya deve acompanhar o Atlantis em sua primeira operação de extorsão. Nos últimos meses, vários submarinos de ataque da UEO desapareceram sem deixar vestígios em seus primeiros testes no mar. Não recebemos notícias deles e não encontramos destroços. A inteligência sugere sabotagem, e mesmo com o sigilo da Atlantis, o comando não quer correr riscos."

Desta vez foi a vez de Farmer fazer perguntas. "Sábio, mas supondo que o Atlantis caia em uma armadilha, como podemos ter certeza de que o Moya não fará o mesmo?"

Hansen se virou e deu a Farmer um olhar de surpresa. Claramente ela estava descontente com o pensamento do Moya ser considerado 'inferior' de qualquer forma. Sawa voltou-se para os dois capitães e recostou-se na cadeira. O secretário-geral parecia preocupado; um mau sinal. Havia claramente partes dessa operação que não haviam sido totalmente consideradas. "Essa é uma preocupação válida, Capitão. E é algo que eu já trouxe à atenção do comando. O Moya não estará em companhia direta com Atlantis em extorsão. A capitã Hansen o seguirá a uma distância de 100 quilômetros e monitorará o Atlantis por quaisquer contratempos."

Hansen sorriu com um tom sinistro dirigido a Farmer. "Não estrague tudo, é um longo caminho à frente para chamar a cavalaria."

"Obrigado."

Sawa ignorou o comentário de Hansen e continuou. "Os detalhes exatos de sua missão estão sendo retidos até o último minuto. A UEO investiu demais para deixar isso desmoronar."

Farmer concordou e bateu os dedos levemente na mesa à sua frente. Havia muito o que pensar aqui, e a maior preocupação que nem precisava ser mencionada era qual seria a reação da Macronésia assim que descobrisse os VAdS. "Eu entendo, senhor."

O secretário-geral inclinou-se lentamente para a frente e encerrou a reunião acendendo novamente as luzes do escritório. "Bom, se não houver mais perguntas de sua parte, vou fazer você assinar esses formulários de confidencialidade."

Abrindo uma gaveta da mesa, o Secretário Geral da UEO tirou 2 pedaços de papel e colocou cada um na frente de Farmer e Hansen junto com uma caneta. "Nós nos encontraremos novamente no pátio de Ares na quarta-feira. Enviarei detalhes para vocês dois em breve. Até lá, considerem-se em liberdade."

Levantando-se da mesa, Hansen e Farmer saudaram o Comandante-em-Chefe um tanto casualmente e então endireitaram seus uniformes. "Obrigado, senhor secretário."

"Vocês estão dispensados."

## **Cidade de Honolulu, Havaí. 2 de novembro de 2040...**

Apoiado em uma mesa de bilhar em um bar local, vestido em trajes civis, o comandante Michael Bishop – 30 anos – observou a bola branca bater em outra na mesa e afundá-la; a bola oito. Normalmente, isso seria uma coisa boa... exceto que naquele momento ela não deveria encaçapar.

"Hmmm", disse a tenente-comandante Gale Weathers pensativamente enquanto examinava sua própria deixa. "E você joga... com que frequência, Comandante?"

Bishop suspirou em frustração. Hoje não era o dia dele, e ele recolocou o taco na prateleira antes de encarar a jovem. Ela o havia derrotado... de novo... e ele duvidava que ouviria o fim disso tão cedo. "Ei, eu encaçapei mais bolas do que você... e além disso, tenho coisas melhores para fazer do que jogar sinuca o dia todo."

Weathers riu levemente quando ela começou a caminhar até o bar. Bishop seguiu logo atrás, não sendo capaz de deixar de admirar a maneira como ela caminhava pelo bar, com uma graça sem esforço. "Duas cervejas, obrigada", disse Weathers, sentando-se no bar.

Bishop sentou-se ao lado dela e recostou-se no banco, silenciosamente olhando para seus jeans justos e corpo delicado - sutilmente o suficiente para não ser notado. "O que é tão engraçado, só por curiosidade?"

Ela olhou para ele de brincadeira. "Você é. Você não é muito bom em superar derrotas.

Bishop deu de ombros com um sorriso irônico enquanto agradecia ao barman pela cerveja. "Ai. Você sempre sacaneia os homens assim?"

Ela riu novamente antes de pegar a caneca na frente dela. "Só aqueles com problemas de atitude."

Weathers quase deixou cair sua cerveja quando seu celular apitou em seu bolso traseiro. Ela o removeu e abriu para ver o rosto do capitão Chris Farmer na tela. "Tenente Comandante... o Comandante Bishop está com você?"

Ela concordou com a cabeça, olhando rapidamente para Bishop ao lado dela com um sorriso curioso. "Sim, capitão."

"Bom, precisamos de você em Ford Island em 1 hora."

Weathers franziu a testa, sem saber o que estava acontecendo. "Há algo errado, senhor?"

"Não, de jeito nenhum. Vamos dar uma olhada no novo barco."

"Ah, entendido. Sim senhor, estaremos lá."

Fechando a ligação, ela suspirou e se levantou antes de se virar para Bishop e olhar para ele se desculpando. "Hora de ir."

## Estaleiros de construção "Ares" da Ilha Ford. Pearl Harbor. Atlantis Design and Development Facility. 2 de novembro de 2041...

O capitão Farmer estava no banco da frente do Hummer enquanto atravessava a Ford Island Bridge a caminho das instalações da UEO Construction situadas na própria ilha. Uma boa parte da base conhecida como "Ares" foi submersa no Lago Central de Pearl Harbor, depois que uma enorme operação de mão de obra cortou enormes seções da ilha para acomodar as grandes docas de submarinos na ilha. Várias docas e cais de construção existiam na superfície, mas o objetivo principal das instalações de Ares era a conclusão dos novos submarinos.

Os submarinos da classe Atlantis foram os maiores já projetados, com 488 metros de comprimento cada e pesando mais de 200.000 toneladas. O próprio capitão Farmer sabia muito pouco sobre eles... e em uma semana ele deveria comandar um deles. A UEO havia envolvido os navios em tanto segredo que mesmo aqueles que deveriam estar diretamente envolvidos sabiam exatamente o que precisavam, e nem uma palavra mais.

O Hummer parou no posto de segurança da UEO na borda da Ilha, e o fuzileiro naval de plantão pediu suas identidades.

Tirando sua carteira, Farmer mostrou seu passe de segurança para o soldado e ele acenou para eles passarem sem muita hesitação. Apesar de ser mantido sem saber sobre grande parte do projeto, Farmer tinha autorização de segurança total para acessar todas as instalações em Pearl Harbor.

Ford Island teve muitos propósitos ao longo das décadas. Primeiro serviu como estação aérea naval dos EUA durante a Segunda Guerra Mundial e depois como base de treinamento SEAL. Hoje, era uma das maiores docas de submarinos do United Earth Ocean. Cais e instalações de reparos estavam espalhados por toda a ilha, mas o único que interessava a Farmer naquele dia era o que ficava no final, imponentemente acima de todos os outros complexos ao redor.

O Hummer parou novamente do lado de fora do prédio da Administração da UEO e Farmer abriu a porta e saiu, tirando os óculos escuros enquanto caminhava para a sombra do grande prédio. Ele agradeceu ao motorista antes de caminhar até a entrada do prédio. Ele notou que Hansen e Sawa já estavam esperando por ele,

com um grupo de outros almirantes mais distantes. O fuzileiro naval na porta chamou a atenção e Farmer lançou-lhe uma saudação vagarosa ao passar.

"Capitão, Almirante", disse Farmer, cumprimentando os outros dois oficiais ao entrar no prédio, seguindo a liderança do Secretário-Geral e de Hansen.

Devon Sawa, um político aposentado do Almirante da UEO que se foi, parecia impassível. "É bom ver que você conseguiu, Chris; por aqui."

Fazendo sinal para que Hansen e Farmer o seguissem, Sawa começou a andar pelas instalações. "O almirante Maher me informou que o último software de computador entrou sem problemas. Atlantis está praticamente operacional. Estamos confiantes de que Aquarius estará no mesmo estado em poucos dias."

Hansen escutou atentamente enquanto olhava ao redor do reluzente e moderno interior do foyer do estaleiro. O Aquarius era o submarino irmão do Atlantis e havia sido lançado apenas alguns dias após o início do trabalho no Atlantis em 4 de abril de 2038 – 2 anos antes. "Alguma palavra sobre quem vai comandar o Aquarius ainda?" ele perguntou casualmente.

Sawa assentiu enquanto passava sua identidade pelo painel de segurança na porta que levava ao Atlantis Design Center. "Sim, capitão. Acredito que vocês dois a conhecem: essa é a capitã Melinda Clarke."

Isso parou Farmer, fazendo-o piscar de espanto. Ele de fato conhecia Clarke, e descobrir que ela estava assumindo o comando do Aquarius foi nada menos que impressionante... por várias boas razões. "Você está brincando? Eu servi com ela no Aegis por 5 anos."

"Ela é uma oficial muito boa, Capitão Farmer; disso eu não duvido. Ela se tornou Capitã há apenas alguns meses - muito jovem para esse tipo de posição. Bastante notável - ela conseguiu o comando de um barco tão grande... tão cedo!"

"Notável?" repetiu Farmer. "É inédito. Ela não tem mais de 35 anos!"

"Tecnicamente falando, ela tem quase um mês mais de 35", corrigiu Sawa enquanto seguiam pelo corredor.

Foi uma nova voz por trás que fez os três homens pararem. "Aham..."

Virando-se, eles encontraram o olhar de uma mulher vestindo um uniforme com a insígnia do tridente emoldurada por uma coroa de um capitão. Ela era bastante atraente, e definitivamente parecia muito jovem para estar usando insígnias daquela posição. A expressão de Farmer era um misto de surpresa e constrangimento. "Que... Que surpresa inesperada, Capitão Clarke."

Ela olhou para ele com curiosidade, não sendo possível concluir nada de seus olhos castanhos frios. "Parece que sim", ela respondeu.

O secretário-geral Sawa parecia um pouco interessado com a conversa entre os dois capitães e fez o possível para esconder um sorriso presunçoso. "Pedi à capitã Clarke que nos acompanhasse no passeio para que ela pudesse conhecer os novos barcos", confessou finalmente. "Eu não achei que você se importaria."

Sawa pode ter sido capaz de esconder sua diversão, mas Farmer não conseguiu, pois ele simplesmente sorriu de maneira tola - perdendo sua compostura e um pouco atordoado por ter sido pego tão facilmente. O celular do secretário-geral apitou em seu bolso, e Sawa pediu licença enquanto dava alguns passos no corredor para atender a ligação. "É bom ver você de novo, Melinda", disse Farmer finalmente.

"Você também, Chris. Não posso dizer que fiquei surpreso quando soube que você comandava o Atlantis. Quantas promoções você recusou agora? Duas?"

Farmer levantou três dedos, mordendo o lábio ao fazê-lo. "Três", ele corrigiu. "Acho que ainda não estou pronto para um trabalho de escritório."

A última vez que Farmer tinha visto Clarke, ele era um comandante, e ela era apenas uma tenente – uma diferença de duas patentes. Por um momento, ele se pegou imaginando quantos outros oficiais ele conhecia que haviam avançado na cadeia de comando. Sawa finalmente terminou a ligação e voltou olhando para Farmer. "Com licença, capitão? Dois de seus oficiais superiores acabaram de chegar. Eles estão esperando por nós no ancoradouro."

O comandante Michael Bishop assobiou com a visão diante dele. De pé no convés de observação submerso dos estaleiros da frota de Ares, e olhando através das escotilhas de vidro para o que estava além, ele estava completamente maravilhado. Sentado na área de construção submersa, cercado por muitas e várias peças de andaimes e braços de ancoragem, estava o maior navio de guerra que ele já tinha visto. Suas linhas suaves e amplas e asas largas o faziam parecer um pássaro, não um submarino.

O UEO Atlantis ASV 8100 seria o novo carro-chefe da UEO Navy, e era em cada centímetro o navio de guerra que ele foi construído para ser. Cheio de tubos de torpedo, canhões de partículas e mísseis, seria a ruína de qualquer submarinista da Aliança que ousasse cruzar espadas com ela... ou pelo menos, esse era o plano da UEO.

Tradicionalmente, os submarinos eram sempre chamados de 'barcos', mas a palavra parecia fazer a embarcação diante dele uma grande injustiça.

Ao lado dele, a tenente-comandante Gale Weathers estava igualmente admirado. "Então... qual é o nosso?" perguntou com espanto, maravilhada com o que via.

Bishop olhou de um lado para outro sobre os dois submarinos que enchiam completamente o cais; ambos quase idênticos em forma e forma. "Bem... para ser honesto... eu não tenho ideia de qual deles é o Atlantis."

"Impressionante, não são, Comandante?" disse o Capitão Farmer retoricamente atrás deles. Saindo do corredor, Clarke, Farmer, Hansen e Sawa foram até Bishop e Weathers para olhar os enormes barcos; Aquário e Atlantis, lado a lado, e sendo quase indistinguíveis um do outro.

Bishop simplesmente balançou a cabeça em descrença. Cada ASV era 180 metros mais longo que a classe Moya anterior e facilmente quatro ou até cinco vezes o volume. "Eu vou te dizer, senhor...isso é impressionante. Eles terminaram, então?"

Farmer sorriu lentamente ao concordar, olhando para seu novo barco através do vidro. "Sim. Até o último tubo de torpedo."

O secretário-geral acenou com a cabeça em aprovação para os dois submarinos, maravilhando-se com suas linhas e tamanho. "Eles custam uma fortuna absoluta. O novo design do casco levou meses de refinamento para ficar certo. O custo total de construção de cada barco chegou a cerca de 36 bilhões de dólares americanos."

O capitão Hansen olhou boquiaberto para Sawa. "36... bilhões?"

"Isso mesmo... bem, vamos apenas dizer que o Conselho de Segurança provavelmente passou isso no orçamento com muita esperança. Sem querer fazer terrorismo, é para que se sintam pressionados. Estão no nosso pé e contando conosco." Sawa deixou o comentário de lado por um momento, e então sorriu enquanto desviava o olhar para as torres de embarque, escondidas atrás de pesados conjuntos de portas de pressão tipo garra. "Vamos?"

Descrever o interior do submarino como 'impressionante' era um eufemismo grosseiro. O pequeno grupo de oficiais entrou no submarino pelas docas de EVA a bombordo e se viu em um grande saguão de desembarque que brilhava do teto ao chão. A área "Atividade Extra-Veicular" do submarino estava fervilhando de atividade enquanto os trabalhadores faziam a limpeza final do submarino antes de seu lançamento, programado para a semana seguinte.

Tudo era muito moderno, e logo em frente às grandes portas de pressão por onde haviam entrado, gravado na parede, havia um grande tridente de três pontas; colocado orgulhosamente acima das palavras "Atlantis VAdS". As grades de metal que compunham o convés sob os pés do oficial brilhavam com um brilho metálico que nunca foi visto em nada além das embarcações mais novas. A mais ousada das mudanças na aparência que todos notaram foi que - ao contrário do Moya - todos os conduítes e sistemas de energia do navio estavam escondidos sob anteparas, paredes divididas imaculadas com curvas finas que combinavam com o exterior elegante do barco.

Hansen soltou um longo suspiro enquanto ela olhava ao redor do interior imaculado com humilde descrença. "Isso é... realmente eficiente." ela confessou com certo ciúme quando começou a andar pelo saguão da EVA. Contornando a primeira e larga esquina do corredor, eles chegaram a um entroncamento. Diretamente à frente deles, um par de portas extremamente pesadas em forma de concha isolava a área do hangar, enquanto dois outros corredores na junção transversal se estendiam em direção à proa e à popa.

O secretário-geral parou por um momento. "Este é o hangar dianteiro. Como muitos de vocês provavelmente sabem, a classe Atlantis foi projetada para transportar grandes quantidades de sub-caças. Portanto, a quantidade de espaço que foi permitida para esse propósito é bastante generosa."

Hansen esfregou a testa enquanto ela absorvia todas as informações. "Quantos ativos de EVA?"

O secretário-geral caminhou em direção às duas portas de garra e tirou sua identidade antes de passá-la pelo terminal de acesso. "Totalmente carregado? Cerca de noventa."

Momentos depois de Sawa ter passado sua identidade pelo painel de controle, as portas chiaram por um momento, fazendo com que os sinos de alerta soassem pelo corredor, e com a audível "pancada" das fechaduras magnéticas se desengatando,

as enormes portas de titânio sólido se abriram para revelar os hangares cavernosos de dentro.

Olhando ao redor da vasta câmara, todos os presentes ficaram de boca aberta, em choque - totalmente inseguros sobre quais surpresas seriam lançadas em cima deles em seguida. O enorme hangar se estendia por uma distância de mais de trezentos metros diante deles. Cobriu toda a área de nada menos que quatro decks. Alinhando os lados de cada nível do hangar e sendo iluminados misteriosamente pelas piscinas lunares cintilantes abaixo, estavam fileiras e mais fileiras de "*subfighters*" da classe Raptor. Penduradas nos tetos acima, dramaticamente emolduradas pelas fileiras de combatentes abaixo, havia duas bandeiras – uma; a bandeira azul dos Oceanos da Terra Unida, a segunda; a bandeira da própria Atlantis; um delta dourado sobreposto com um tridente e o nome do navio em letras azuis em negrito.

As piscinas abaixo eram os pontos de entrada e saída para muitas embarcações menores do submarino. Efetivamente, era uma grande seção cheia de água da Atlantis que estava aberta para o mar através de um sistema de túneis e, finalmente, um conjunto de grandes portas de pressão que protegiam os hangares das profundezas esmagadoras do mar profundo.

O almirante cruzou as mãos atrás das costas enquanto continuava o passeio, sua voz ecoando pelas câmaras vazias. "Neste momento, ela está carregando seis esquadrões de doze Raptors cada. Isso dá setenta e dois ativos de EVA prontos para o combate, se não me engano. Ela pode carregar mais, mas este é o quociente padrão."

Então, tomados pela visão à frente deles, nenhum do grupo notou o outro homem no nível acima deles. "E isso, meus amigos, são mais de quatro porta-aviões de caça macronésios", apontou, para que observassem a parte do convés superior. Farmer e seus companheiros esticaram o pescoço para ver um homem alistado (um suboficial, para ser exato) olhando para eles com um sorriso presunçoso.

O secretário-geral Sawa suspirou e balançou a cabeça. Ele não parecia muito surpreso que o sargento tivesse escolhido interromper. "Capitão Farmer..." ele disse baixinho, enquanto o jovem alistado acima saltava da borda para pousar com uma graça habilidosa no convés abaixo. "...Eu gostaria que você conhecesse seu engenheiro-chefe. Suboficial B'Ellano Torres."

O Chefe o saudou, mas Farmer optou por contra-atacar oferecendo sua mão. Ele não ousou admitir, mas gostou da atitude do homem. "Há quanto tempo você trabalha neste barco, chefe?" perguntou Farmer.

"O que o faz pensar que eu estive trabalhando nela, senhor?" perguntou o Chefe com um sorriso, pegando a mão de Farmer com um aperto firme e forte.

"Bem, para começar, não consigo pensar em outra razão para um oficial tão jovem quanto você ter acesso a este submarino. Então, ou você é um espião, ou está envolvido na construção do meu barco de alguma forma."

Torres sorriu torto. O capitão tinha razão. "Estou aqui desde que ela foi colocada nas docas em 2038, senhor. Eu a conheço por dentro e por fora."

"E qual é a sua opinião sobre ela?" perguntou Farmer com um olhar cauteloso.

"Construímos um barco infernal para você, capitão. Duvido que haja muita coisa que possa enfrentá-la em uma luta justa e esperar sair sem um nariz sangrando."

Farmer sorriu interiormente e assentiu lentamente. Sawa ergueu uma sobrancelha, observando cuidadosamente a conversa entre os dois oficiais, e então decidiu que era melhor seguir em frente. "Chefe Torres, eu gostaria que você conhecesse a Capitã Melinda Clarke - Comandante do Aquarius, Comandante Michael Bishop - o executivo Atlantis, Tenente Comandante Gale Weathers, 3º oficial e timoneira, e este é o Capitão-"

"-Annika Hansen", interrompeu Torres. "Capitã do Moya - é uma honra."

Hansen olhou para Torres com muito menos simpatia e acolhimento do que Farmer, e apenas assentiu com a testa franzida; talvez um reconhecimento passageiro, mas certamente nada mais. Farmer e Clarke trocaram um olhar cauteloso, percebendo a tensão de Hansen, e o Chefe mexeu a mandíbula e soltou um pigarro no silêncio desconfortável que seguiu. "Bem... eu deveria... hmm... provavelmente voltar ao trabalho."

"Provavelmente não é uma má idéia", disse Hansen com um tom frio e não impressionado em sua voz.

Como Torres desapareceu rapidamente, Farmer e Clarke se pegaram olhando para Hansen confusos. Hansen era uma mulher bastante apresentável para aqueles que a conheciam, mas tinha uma reputação infame quando se tratava de oficiais como

Torres. Sawa limpou a garganta, apontando para as portas do hangar mais uma vez. "Vamos continuar até a ponte?"

As grandes portas de marisco que protegiam a ponte da Atlantis eram um novo desenho comparado às do Moya. Por um lado, eles eram azul-escuros; um contraste com os corredores reluzentes do navio e uma mudança nas portas metálicas polidas do Moya. Em segundo lugar, as portas eram muito maiores do que as do Moya e, em vez da "vedação de pressão" padrão que era comum a todos os projetos anteriores, essas portas tinham juntas de travamento que, se necessário, permitiriam que todo o centro de comando fosse selado magneticamente e pressurizado; selando-o completamente do resto do barco. As grandes portas se abriram com um assovio junto do habitual acompanhamento de sinos de advertência, e o grupo de oficiais parou na soleira do centro nevrálgico da Atlantis - a famosa Ponte de Controle.

Só havia uma coisa errada - estava escuro. A ponte foi completamente fechada.

O secretário-geral olhou para Farmer na penumbra do corredor do lado de fora. "Capitão Farmer, esse é o seu barco. Por que você não faz as honras?"

O capitão olhou para Sawa perplexo. "Senhor?"

O Almirante deu de ombros. "Bem... as luzes seriam um bom começo."

O capitão Farmer não fazia ideia do que o secretário-geral estava falando. Sawa normalmente não gostava de ser enigmático, mas Hansen e Melinda Clarke perceberam que o secretário-geral estava se divertindo naquele momento.

Farmer não disse nada enquanto avançava cautelosamente, pelas portas e para o convés da ponte.

    O que aconteceu a seguir quase o fez pular para fora de sua pele. A ponte de repente ganhou vida; luzes se acendendo no momento em que ele pisou no convés de comando. Enquanto as telas de diagnóstico iluminavam os monitores desligados e o zumbido das máquinas trazia um leve pulsar ao convés sob seus pés, uma agradável voz feminina ecoou pelas câmaras cavernosas da ponte.

    "Pessoal autorizado detectado. Capitão Chris M. Farmer. Iniciando a primeira inicialização dos sistemas."

O Farmer parou, olhando em volta, perplexo. "Que diabos..."

"Núcleo de fusão primário: on-line. Sistemas de motor: em espera. Sistemas táticos e EVA: off-line. Leme: off-line. Sistemas de sensores: off-line. Sistemas de comando: on-line. Todos os principais sistemas funcionando em níveis ideais."

Hansen, Clarke, Weathers e Bishop ficaram claramente impressionados. Nunca um submarino havia demonstrado tanto grau de autoconsciência como o Atlantis acabara de demonstrar. Sawa, no entanto, não tinha nada além de um sorriso enorme. "Parece que o Almirante Maher conseguiu que o software de computador funcionasse, afinal..."

A ponte era enorme. Estendendo-se por cerca de cinquenta metros de comprimento e cerca de trinta metros de largura. Ele foi espalhado por três decks anelados, cada um com suas próprias estações e com uma visão clara das estações de comando na parte traseira da ponte e da tela de visão no deck dianteiro da ponte. Era de longe o centro de comando mais avançado que Farmer já vira em um navio de guerra. "Bem, agora sim posso dizer que estou embasbacado..."

O almirante Sawa sorriu. "Bem-vindo a bordo do Atlantis, Chris. Esse é seu submarino agora."

## Melbourne, Austrália. Território da Capital da Aliança Macronésia. Residência Presidencial. 3 de novembro de 2040...

Jean-Luc Xavier – Presidente da Aliança Macronésia – estava de muito mau humor. Ele bateu o punho na mesa enquanto olhava para as fotos na frente dele. Seu chefe militar, general Stanley Tweedle, estava em frente à mesa esperando pacientemente. Ele não gostava de ter que entregar esse tipo de notícia ao presidente, porque na maioria dos casos, Xavier não os aceitava bem. "Há quanto tempo a UEO está construindo esses barcos?"

Tweedle fez uma pausa antes de responder. Ele precisava escolher suas palavras com cuidado. Não foi preciso muito para levar o presidente ao limite. "Senhor, nosso agente diz que eles estão em desenvolvimento há algum tempo. Ao que parece, eles foram projetados para substituir o mar..."

Xavier olhou para o General com olhos ardentes e furiosos. "Eu sei para que eles foram projetados. Isso é óbvio!" Xavier parou. Tomando fôlego e um momento para se recompor. "…Quanto tempo?"

"Três anos, Sr. Presidente."

Xavier afundou em sua cadeira e suspirou. "Três anos?"

"Sim senhor."

Xavier decidiu rapidamente que não estava com vontade de se sentar e se levantou da cadeira para caminhar até a janela... olhando para as colinas ocidentais de Victoria sobre a baía de Port Phillip abaixo. Era uma visão dramática e de tirar o fôlego, e Tweedle sabia que Xavier costumava usá-la para acalmar seus nervos. Depois de quinze anos à frente da Aliança Macronésia, o estresse do trabalho estava finalmente começando a cobrar seu preço. Ele limpou a garganta e cruzou as mãos atrás das costas, permitindo um suspiro longo e prolongado. "Quando eles devem ser lançados?"

Tweedle não se moveu de onde estava. Suas feições esculpidas permaneciam desprovidas de toda forma de expressão. "O Atlantis deve ser comissionado dentro

de uma semana, Senhor Presidente. Até onde sabemos, ele deixará Pearl Harbor em seus primeiros testes no mar no dia 8 deste mês."

Xavier se virou. Seu rosto parecia desgastado pela falta de sono. "Como a UEO consegue construir submarinos dessa escala sem que o mundo saiba, Stanley?" ele perguntou retoricamente, e com exaustão. "Primeiro em 2032, Moya apareceu do nada... e agora... Agora isso."

Tweedle juntou-se ao presidente pela janela, olhando para Port Phillip Bay e as ruas de Melbourne abaixo. "Há mais, senhor. Eu não incluí no relatório, pois senti que era algo que precisava... cuidados especiais."

Surpreendentemente, Xavier permaneceu calmo, erguendo uma sobrancelha curiosa com o comentário. "Oh?"

O general Tweedle se endireitou. "Moya está acompanhando Atlantis em seu cruzeiro de extorsão. Isso... nos apresenta uma oportunidade um tanto única, senhor."

O Presidente da Aliança apertou o maxilar com tristeza. "Moya", ele repetiu com veneno. "Como um barco pode nos irritar tanto? Temos mais de três vezes as forças da UEO, e ainda assim aquele submarino ficou em nosso caminho a cada curva. Então eles nos dão essas... monstruosidades... para enfrentar."

O general Tweedle ficou em silêncio. Ele esperou que o presidente formulasse seus pensamentos. Outra das características de Xavier, ele tinha aprendido, era que ele odiava ser interrompido. "Em geral..."

Tweedle deu um passo à frente. "Senhor?"

Xavier apertou as mãos sobre a mesa enquanto se sentava e pensava por um momento. "Você está certo. Isso nos dá uma oportunidade única. Podemos matar dois coelhos com uma cajadada só."

O general Tweedle não conseguiu suprimir a pontada de pavor que atingiu suas entranhas. "Você percebe que isso provavelmente nos levaria à guerra, senhor. Certamente, isso era inevitável em algum ponto ou outro no caminho, mas ainda devemos ter certeza de que estamos prontos para lidar com as ramificações disso antes de tomar qualquer decisão."

Xavier assentiu lentamente. "Estou bem ciente disso, general Tweedle."

O tique-taque de um relógio no manto do presidente parecia fazer o tempo passar como uma eternidade. Xavier sorriu novamente. "Mas não seremos nós que acenderemos o pavio."

Xavier se levantou de sua mesa e foi até um grande mapa do Oceano Pacífico sobre uma mesa de plotagem no canto mais distante da sala. Olhando o mapa por alguns momentos, ele se virou para o General. "Onde a extorsão de Atlantis vai levá-la?"

O chefe das forças armadas da Macronésia se inclinou sobre a mesa e olhou o mapa. Ele apontou para o Imperador Trough, ao sul da Fossa Aleuta, perto da costa do Alasca. "A inteligência me sugeriu que eles estão indo para cá - ao sul do Mar de Bering."

Xavier estreitou os olhos, examinando o mapa cuidadosamente – um predador, procurando por sua presa. Em seus primeiros anos como presidente, ele havia deixado essas decisões para seus generais, almirantes e estrategistas. Mas ele aprendeu suas lições da maneira mais difícil; se você queria que algo fosse feito corretamente, você tinha que fazer você mesmo. "Bom. Isso significaria que precisamos atraí-los... aqui."

Tweedle, um homem de formação militar e um estudioso da guerra, olhou para o presidente em choque. "Senhor presidente, isso é apenas uma comunidade de mineração - eles são civis."

Xavier assentiu. "Aliás, é uma colônia neutra. A UEO não a reivindica, nem a defende. Eles a cederam em 2035, depois que a colônia declarou independência".

"Atacar a colônia não necessariamente atrairá a Atlantis do jeito que você pretende, senhor. Mesmo que mandássemos uma força de tamanho suficiente para encontrá-la, isso por si só seria suficiente para levantar as suspeitas de qualquer possível ataque. É difícil que espere ficar de igual para igual com este 'VAdS' ou até mesmo vencer."

"Talvez não", disse Xavier lentamente. "Mas não temos que ganhar."

O presidente passou o dedo pelo caminho projetado do Atlantis e parou; batendo o dedo lenta e ameaçadoramente contra o mapa.

Tweedle percebeu o que estava implícito e assentiu lentamente, novamente - ele não disse nada, e deixou Xavier continuar. "Estamos procurando uma maneira de

eliminar a UEO há mais de 10 anos, Stanley... e agora temos a chance. Em poucos dias, Moya e este novo brinquedo deles não serão nada mais do que lembranças ruins... e nós iremos dar à UEO aquela guerra que eles tanto querem. Estoure o champagne e toque Madonna, Stanley. Hoje vamos comemorar."

***

# Nintoku

## Píer 1 da United Earth Oceans, Pearl Harbor, Havaí. UEO Atlantis ASV 8100

## 6 de novembro de 2040

"Estamos ao vivo em 5, 4, 3..." A repórter da CNN observou a diretora no local dar a última e silenciosa contagem regressiva para quando ela deveria começar. Ela recebeu o sinal de aprovação, calmamente apontando para ela em seu campo de visão.

"Estou no Pier 1 da United Earth Oceans Naval Base em Pearl Harbor. Foi um choque para o mundo hoje quando a UEO revelou um projeto que foi envolto em mais sigilo do que qualquer outro em seus trinta anos de história. ; o UEO Atlantis Veículo Avançado de Submersão 8100.

Até hoje, o projeto militar ultrassecreto tem sido um tema de muita intriga em muitas agências de inteligência do mundo. Desde 2035, circulam rumores sobre um programa chamado "DSV-2" que a UEO estava desenvolvendo para substituir o antigo Moya DSV. Os analistas de defesa acreditam que o Atlantis custou mais de 30 bilhões de dólares, citado por muitos como a única razão para o aumento da dívida externa da UEO. Embora o secretário-geral Devon Sawa e o presidente dos EUA Sheldon Howard se recusassem a fazer qualquer comentário, informações divulgadas pela Casa Branca dizem que apoiaram totalmente o projeto.

Em meio a todo o sigilo em torno do mais recente submarino da UEO, fontes não identificadas divulgaram o nome do comandante da Atlantis - o capitão Chris Farmer, um cidadão britânico e veterano de 30 anos na marinha ..."

...Sentado na ponte do Atlantis, que na verdade não estava muito longe da jornalista da CNN e sua tripulação, o capitão Farmer assistiu ao noticiário na tela principal da ponte. Ele era contra a ideia da UEO ir a público com o Atlantis, pelo menos ainda. Mesmo que eles não pudessem manter isso em segredo das câmeras, ele não gostava de ter os detalhes de seu barco compartilhados com todas as pessoas do planeta. Seu novo uniforme era um pouco desconfortável, e ele tentou em vão afrouxar o colarinho justo da camiseta. Mas apesar desse desconforto, Farmer sentiu um certo ar de orgulho por estar no comando da Atlantis.

O novo carro-chefe da UEO era uma maravilha da engenharia, e os rostos impressionados dos espectadores ao chegar às docas mais cedo naquele dia eram uma prova disso.

Atlantis havia sido movida de seu cais em Ares sob o manto da escuridão para se sentar diretamente ao lado da sede da UEO no Pacífico na entrada do canal de Pearl Harbor. Era tão grande que quase fazia a sede parecer pequena.

Afastando-se da tela, tendo ouvido o suficiente do repórter desconexo, Farmer olhou para seu primeiro oficial, Michael Bishop, sentado bem à sua frente. "Comandante? Qual é o nosso status?"

Bishop olhou para seus consoles de controle e leu seu relatório. "Todos os sistemas estão operacionais, senhor. Todos os tripulantes foram contabilizados e todas as estações estão de prontidão. O comando de Pearl Harbor nos deu autorização para a partida."

Farmer sorriu, com uma expressão orgulhosa. Nos dias que se passaram desde a inspeção inicial do novo navio, ele conheceu o resto de sua equipe sênior. Seu oficial tático, o tenente-comandante Dennis Reynolds, era o mais graduado dos novos oficiais. Ele estava na UEO há mais de dez anos e foi um oficial condecorado de muitas campanhas. No entanto, o novo oficial de comunicações de Farmer, um tenente de grau júnior chamado Seymour Birkhoff, era praticamente recém-saído da Academia, tendo estado em serviço ativo por pouco mais de 12 meses. No entanto, ele havia se formado em primeiro lugar em sua classe da academia, e foi um pequeno fato que deu a Farmer uma boa dose de confiança no homem. A tripulação foi formada pelos melhores e mais brilhantes membros da UEO e de todos os seus estados membros. "Muito bem, comandante", Farmer fez uma pausa por um momento, e então olhou ao redor da ponte. "Ok. Todas as estações; informem por favor."

"Helm. Vá."

"Tático. Vá."

"Motores. Vá."

"Ciência. Vá."

Farmer tomava nota de tudo à medida que surgia, examinando simultaneamente suas próprias listas. "Muito bem. Leme, este é o Conn. - Afaste-se dos braços e

suspensórios de ancoragem. Motores do porto à frente metade. Defina o curso para Diamond Head. Fique firme enquanto ela avança."

Mantendo os olhos nos consoles de navegação à sua frente, a Comandante Weathers respondeu à ordem, transmitindo instruções aos outros três timoneiros no convés de controle abaixo. "Helm, sim. Motores do porto respondendo à frente... seis nós, senhor."

O Farmer voltou-se para as comunicações "Tenente Birkhoff? Traga-me a capitã Hansen no Moya."

"Sim, sim, senhor."

Em pouco tempo, a tela na frente da ponte se transformou no rosto da capitã Annika Hansen a bordo da ponte do Moya. Sua ponte estava ocupada, como sempre, com oficiais indo e vindo, entregando relatórios e atendendo a seus vários deveres. "Capitã Hansen. Abrimos a doca. Devemos estar na estação em vinte minutos."

Hansen olhou para a tripulação da ponte, que aplaudia levemente com a notícia do lançamento do Atlantis. Ela se virou para encarar a tela e sorriu. "Parabéns, capitão; céu azul e horizontes claros para você e sua tripulação. Vamos esperar até que você esteja na grade 772319."

"Obrigado, capitão. Nos vemos em breve. Atlantis: fora."

A tela de visualização ficou em branco; substituído mais uma vez por displays de diagnóstico de todos os sistemas do navio. A ponte de dois andares dava uma visão quase perfeita de tudo o que acontecia no centro de comando. Era um estado de caos organizado; conversas de rádio soavam de quase todas as estações de trabalho - os oficiais andavam rapidamente entre as fileiras de comando e bancos de controle. Parecia que não havia uma única pessoa em toda a equipe da ponte que não tivesse uma tarefa.

"Estamos fazendo seis nós sobre a proa, senhor. Passamos o primeiro marco."

"Muito bom. Coloque as unidades principais on-line e nos leve ao segundo marcador, meça em seu critério."

Mais uma vez, Gale Weathers repetiu a ordem e deu suas instruções ao timoneiro. O capitão, satisfeito, levantou-se de sua confortável cadeira e começou a caminhar vagarosamente pelo convés superior, lançando os olhos sobre tudo o que acontecia

abaixo antes de finalmente pousar o olhar em uma escada na popa da ponte. "Estarei na torre Conning. Senhorita Weathers, você tem o controle da ponte. Comandante Bishop? Comandante Reynolds? Vocês se juntarão a mim?"

"Claro, senhor." responderam, se levantando juntos.

O trio de oficiais deixou o convés de comando e foi para a parte de trás da ponte até a entrada da 'ponte voadora' retrátil. Um dos novos recursos da classe Atlantis foi a capacidade de implantar e retrair uma torre de comando acima da ponte principal. O propósito disso serviu da mesma maneira que os submarinos de ataque Seawolf e Los Angeles, mais antigos, com suas grandes e definidas "barbatanas" dorsais que ficavam sobre a proa do submarino. Simplificando, fornecia um ponto de observação para os oficiais quando o submarino estava correndo ao longo da superfície.

Subindo a escada, Farmer saiu da passagem para o convés da torre de observação bem acima do submarino. O vento naquele dia em particular estava mais forte do que ele se lembrava na previsão, mas não o incomodou quando ele inalou um pulmão cheio de ar fresco e observou os horizontes havaianos.

O Atlantis devia estar fazendo pelo menos vinte nós sobre a superfície de Diamond Head; o borrifo sobre a proa atingiu o pára-brisa da torre de observação e salpicou uma fina névoa sobre os oficiais atrás dela. Pegando seus binóculos, Farmer fez outra rápida varredura do horizonte e da entrada do porto que estava encolhendo atrás deles. "Então... Comandante Reynolds..."

O oficial tático olhou para seu capitão. "Sim, senhor?"

"O que você acha do novo barco?"

Reynolds sorriu, se desculpando. "Ela é impressionante, senhor. Mas vou ser honesto com você. Só não vejo como um barco tão grande pode ser justificado na frota. Pelo que essas coisas custam, poderíamos colocar outro homem em Marte."

Farmer riu disso. "Você provavelmente poderia construir uma base inteira em Marte, comandante. Mas estes são tempos desesperados..."

Michael Bishop franziu a testa, não estando totalmente convencido. "... Perdoe minha franqueza, senhor. Mas você tem certeza disso?"

Farmer parou, abaixando o binóculo e suspirando. Algo doeu ali mesmo – feridas dolorosas que foram abertas. Quinze anos de guerra fria com a Macronésia haviam

cobrado seu preço, e ele não podia esperar que todos entendessem isso. "Você e eu nos conhecemos há alguns anos... mas... também há muitas coisas que você ainda precisa aprender. Não há nada mais que eu gostaria que encontrar uma solução diplomática para este pesadelo que estamos vivendo - mas não acho que vá acontecer. É melhor estar preparado para o pior, do que fechar os olhos para as nuvens no horizonte e esperar o melhor. A ignorância nem sempre é uma benção."

Reynolds permaneceu estranhamente calado por longos momentos, olhando para o horizonte por um momento ou dois antes de pigarrear. "Senhor, posso fazer uma pergunta?"

"Você acabou de fazer", rebateu Farmer com um sorriso. Havia muito pouco hoje que pudesse diminuir seu bom humor. "Mas, por favor, Comandante... Fale o que pensa."

"Bem, eu sei que fomos informados e treinados à exaustão sobre como este submarino funciona... mas em todo esse tempo, houve uma coisa que eles nunca nos disseram."

"E o que é isso?"

"...Quão rápido é este navio, senhor?"

Farmer trocou um sorriso confuso com Bishop. A UEO manteve a velocidade máxima do Atlantis altamente classificada, e o fato de os motores terem sido desenvolvidos em parte com a NASA foi oficialmente negado por todos os contratados envolvidos no desenvolvimento do barco. "Para ser honesto, não sabemos exatamente", confessou Farmer. "Em teoria, ela deve ser capaz de fazer 220 a 240 nós submersa antes que os extratores de oxigênio atinjam o máximo."

Reynolds parecia um pouco chocado com isso enquanto mantia sua mandíbula travada silenciosamente, tentando esconder sua ansiedade. Moya tinha uma velocidade máxima nominal máxima de quase 200 nós. Atlantis – um navio que tinha mais de oito vezes a massa do Moya – foi capaz de quebrar essa velocidade sem esforço. "Entendo, senhor..." ele disse baixinho. "Obrigado, senhor."

"Muito bem-vindo, comandante."

Farmer franziu a testa quando seu pin de comunicação apitou em seu cinto, levando-o a soltá-lo e abri-lo. "Este é o Farmer. Vá em frente."

Era Torres. "Senhor, nós limpamos o segundo marcador."

"Entendido. Qual é a profundidade abaixo da quilha?"

"Trezentos metros, senhor."

Atlantis agora estava livre para mergulhar, e ele perdeu pouco tempo voltando para a escada. "Obrigado, Comandante, proteja a ponte e o equipamento para o mergulho."

"Sim, sim, senhor."

Colocando o pin no cinto, Farmer olhou para o horizonte uma última vez. Provavelmente levaria algum tempo até que ele visse o céu novamente. "Liberem a ponte, cavalheiros."

Voltando ao convés de comando abaixo, Farmer retomou o comando do Atlantis. Os três homens retomaram seus assentos e Farmer olhou para Weathers no leme. "Comandante, leve-nos para um-dois-zero metros; dez graus para baixo."

"Faça minha profundidade um-dois-zero metros, sim senhor; dez graus abaixo da bolha."

"Comandante Bishop? Estações de mergulho de som."

"Estações *Sound Dive*, sim."

Os sinos Klaxon começaram a soar sobre a ponte enquanto em toda a Atlantis escotilhas à prova d'água eram seladas e tudo que não era essencial era guardado. Quando os tanques de lastro cavernosos se abriram, permitindo a entrada de milhares de toneladas de água do mar, a proa em forma de flecha do submarino começou a abrir caminho para as ondas, levantando spray e produzindo uma onda de maré diferente de qualquer outra. "Todos os setores, este é o XO. Navio de equipamento para mergulho!"

"Senhor, Helm está respondendo dez graus abaixo dos aviões. Minha profundidade é de um metro e caindo."

Os submarinos não pertenciam à superfície – muito menos o Atlantis, e quando as ondas quebraram nos conveses do VAdS, o poderoso submarino mergulhou no abismo escuro do Oceano Pacífico – finalmente se sentindo em casa. Por um momento, parecia que absolutamente nada poderia dar errado...

## **Submarino de ataque rápido Macronésio Townsville. 200 quilômetros a oeste da colônia Nintoku.**

## **7 de novembro de 2040**

O capitão Fred Englund estava acostumado a esperar. A vida de um marinheiro era cheia de longas e longas horas de espera. Nesse tempo, o que melhor podia fazer era avaliar possíveis movimentos e ações para agir de acordo - mas andando de um lado para o outro sobre a ponte de comando da classe Orion ANS Townsville, até ele estava começando a perder a paciência. Mais cedo naquele dia, seu submarino havia recebido uma mensagem do comando regional da Macronésia em Zhanjiang, dizendo-lhe para aguardar novos pedidos. Ele já estava esperando por essas ordens por três horas. O comando do capitão Englund não se limitou apenas ao Townsville - perto dali, em formação ao redor de seu submarino, estavam outras sete embarcações idênticas, todas à sua disposição. Os submarinos da classe Orion eram uma força grande o suficiente para bloquear um pequeno país, e ele não tinha a menor ideia de quais ordens poderiam exigir o uso de tal força.

"Rádio. Recebemos uma transmissão ULF do comando da frota. Eles estão transmitindo ordens."

Englund começou a se dirigir para a sala de rádio logo atrás da ponte e murmurou baixinho. "E já está na hora, também... Comandante Lewis? Você tem o comando."

"Sim, senhor,"

Caminhando para a popa, ele se virou e entrou na sala de rádio onde o operador já tinha a mensagem esperando em silêncio. O operador de rádio perguntou baixinho, para não deixar ninguém ouvir, enquanto o capitão lia a mensagem. "Senhor, isso é... de verdade?"

O capitão assentiu lentamente e respirou fundo. "Acredito que sim, tenente... Continue." Com isso, o capitão voltou para o centro de operações.

"Comandante?."

"Sim, senhor."

O XO afastou-se do Conn e o Capitão Englund retomou o comando do seu Barco. "Comando, Operações, Engenharia - A que distância estamos do cume do mar Nintoku na melhor velocidade possível?"

"Aproximadamente duas horas, senhor."

Englund caminhou até sua mesa de cartas e passou um dedo preguiçosamente pelo mapa enquanto passava números de cabeça sobre velocidades, rumos e todo tipo de matemática de navegação. "...Estabeleça um curso, faça curvas de sete a zero nós."

"Sim, senhor."

O oficial executivo do barco, Comandante Lewis, aproximou-se de Englund de seu posto a poucos metros do comando. "Senhor... não sei o que nossas ordens envolvem, mas o monte submarino Nintoku está em águas neutras... Ela é uma colônia independente, capitão."

Englund simplesmente assentiu com a cabeça e entregou as ordens ao seu primeiro oficial. O Comandante começou a lê-los baixinho. "Aos cuidados do capitão Fred Englund... colônia Nintoku... Procure tirar e..."

O comandante olhou para cima quando todo o peso da mensagem atingiu o alvo. "...Moya!"

"Ordens são ordens, comandante Lewis. E ordens - especialmente dessa natureza - não estão abertas à interpretação."

"Claro senhor."

## UEO Atlantis ASV 8100. Cadeia Seamount 'Imperador'.

## 7 de novembro de 2040

A tenente Nikita Mears estava deitada de bruços com os pés pendurados para fora do bocal do motor de bombordo. Mears tinha vivido em vários lugares do planeta, sendo japonesa pelo lado materno da família, então se encaixar no espaço confinado não era um grande problema. Seu pai tinha sido um aviador naval americano baseado em Tóquio, e seu nome era suficiente para levantar algumas perguntas daqueles que não a conheciam muito bem. Que tipo de nome japonês era "Nikita Mears"? A resposta curta foi fácil; não era. Seus pais ficaram imensamente chateados quando ela se juntou à academia Cape Cortez *Subfighter* da UEO, mas ela sabia no fundo que era apenas por causa de sua preocupação com seu bem-estar. Pilotar submarinos não era o trabalho mais seguro do mundo, e ela sabia que seus pais não a viam nem um pouco como um fracasso. Eles estavam orgulhosos dela - e sempre estariam. Ela subiu na hierarquia do corpo de subcaça para se tornar uma piloto extremamente respeitada, e essa foi sua recompensa; o cargo de oficial executivo no que foi considerado o esquadrão de pilotos de elite da UEO - os VF-107 Rapters - a bordo do navio de maior prestígio da frota.

Os Raptors foram uma nova adição à UEO Navy projetada principalmente para complementar os novos VAdS. Eles tinham uma velocidade máxima muito maior e mudaram radicalmente o design dos caças anteriores da classe Spectre que agora preenchiam as fileiras da Frota UEO. Com o tempo, o Raptor provavelmente substituiria inteiramente o Spectre. Nenhuma despesa foi poupada em seu projeto, e eles foram, sem dúvida, um dos caças mais letais sob as ondas... No entanto, apesar de todo o dinheiro e recursos investidos no desenvolvimento do Raptor, ela e uma equipe de engenheiros gastaram a tarde inteira tentando descobrir por que os motores do Fighter continuavam ignorando seu próprio controle, e aceleravam a ponto da quase autodestruição sempre que ela empurrava seus aceleradores até o fim. Não importava quantos sistemas eles dissecassem, não parecia resolver nada. Estava começando a se tornar uma irritação.

"Ok, tente isso", disse ela ao técnico-chefe enquanto saía do conjunto do motor depois de ajustar vários componentes dentro dos dutos aquáticos do motor.

Todos os técnicos se afastaram do Raptor quando o chefe começou a ligar o motor. Lentamente, ele atingiu a potência máxima com um gemido agudo, e Mears observou e caminhou lentamente ao redor, tomando cuidado para não se aproximar demais das entradas ou das turbinas em chamas. "Parece bom - leve para cinquenta e cinco."

O engenheiro obedientemente aumentou a potência do motor e ele começou a rugir, fazendo o convés vibrar levemente sob seus pés. "Eu acho que nós fizemos-"

Ela foi interrompida quando, com um poderoso e ecoante 'boom', uma nuvem negra de fumaça e estilhaços saiu da parte de trás do motor e começou um gemido nauseante de morte quando as pás do ventilador do motor e o conjunto da turbina se espancaram até a morte. Ela fez uma careta dolorosa ao ver seu lutador se matando diante dela. "Ah, não... Desligue isso!"

O engenheiro cortou a energia do motor do *Subfighter* e caminhou até a parte de trás do caça, alcançando o bocal. Arrancou cerca de cinco metros de conduítes de cabos de energia triturados, seguidos por várias pás do ventilador quebradas. Ele então se virou para Mears. "Bem, tenente, parece que encontramos o problema. Parece que os sistemas elétricos nos dutos de refrigeração foram danificados - eles devem ter perdido energia e os eletroímãs superaquecidos... ah... e eu temo que você precise de um novo motor."

O engenheiro fez uma careta enquanto tirava mais pás de ventilador quebradas e eixos de turbina quebrados da parte traseira do motor. Ele deu de ombros e os jogou no convés, como se assumindo derrota.

"Droga. Quando você pode consertá-lo?"

O engenheiro balançou a cabeça. "Eu não sabia que o estrago era tão ruim. Se eu soubesse que esse era o problema, eu poderia ter feito algo agora... mas... acho que na verdade conseguimos fazer o pior quando..." o Chefe coçou a cabeça, tentando pensar nas palavras apropriadas. "Bem, nós viramos o motor inteiro do avesso... literalmente. Se aquele motor danificasse o reator quando ele explodiu..."

"Chefe? Inglês."

"No mais rápido, em até uma semana."

Mears suspirou. Não adiantava chorar pelo leite derramado. Enquanto o Esquadrão mantinha caças de reserva, ela odiava ter que pilotar as coisas. Eles simplesmente

nunca se sentiram bem. "Ok. Bem... obrigado por sua ajuda Chefe, tome seu tempo com os reparos. Eu não acho que vou precisar dela tão cedo."

O chefe deu-lhe um sorriso tranquilizador. "Não se preocupe, Tenente. Eu lhe darei o melhor submarino de todo o barco. Esse cara vai ser o maior guerreiro."

Ela piscou para ele antes de se virar para deixar o convés de vôo, limpando as mãos com um pano que estava pendurado em seu cinto, antes de jogá-lo de lado. "Obrigado chefe."

Entrando no corredor do lado de fora do hangar, o pior de seu dia ainda nem havia começado. Virando a esquina, e sem aviso prévio, ela foi direto para outro tripulante que estava carregando uma caneca de café. O líquido escuro desceu direto pelo uniforme do homem e ela olhou para a caneca de café que caiu no convés em estado de choque. Olhando para cima novamente, ela imediatamente percebeu quem era quem ela tinha acabado de encontrar.

"Oh meu Deus! Comandante! Sinto muito. Deixe-me ajudá-lo..."

O comandante da ala Gabriel Hitchcock estava sentado no chão, parecendo decididamente atordoado. Ele pegou a mão dela, ficando de pé e se esfregando com a caneca agora vazia na mão aberta. "Bem, essa é uma maneira inédita de começar o dia, Nikita" ele disse a ela com um sorriso impotente.

"Eu sinto muito, senhor. Eu só não estava prestando atenção..."

"Algo em sua mente?" ele perguntou, tentando futilmente torcer seu uniforme. Ele conhecia Mears há vários meses depois de tê-la colocado em um seleto grupo de outros pilotos em um curso de treinamento intensivo para o SF-37. Desde então, ele havia escolhido a tenente para ser seu oficial executivo nos Raptors.

"Bem, sim senhor. Meu Raptor meio que... se autodestruiu."

O Wing Commander abriu a boca para dizer algo, antes de perceber o que ela disse e olhar para ela com um grau de incredulidade. "... Então era isso que o barulho era... acho que ouvi desde o corredor!"

"Desculpe senhor," ela disse novamente, ainda não acreditando no que ela tinha feito.

"Bem... vou deixá-la com isso, tenente... é melhor eu me trocar."

Hitchcock assentiu secamente enquanto enxugava as mãos na parte de trás da calça, desculpando-se enquanto continuava pelo corredor.

A resposta de Nikita de um 'sim, senhor' abafado foi quase inaudível quando o Comandante desapareceu. Ela cerrou os dentes, suspirando enquanto continuava sua caminhada em direção ao centro de comando do caça. Este parecia que ia ser um dia muito ruim.

O capitão Farmer percorreu os longos corredores do Atlantis a caminho da casa de máquinas. Normalmente, a viagem não demoraria tanto, pois o Atlantis foi projetado com um sistema chamado Mag-Lev. O sistema de trem com Levitação Magnética era efetivamente um elevador horizontal que viaja em alta velocidade para a frente e para trás do barco. O Capitão ficou desapontado quando soube que ainda não havia sido instalado. Isso tornou a caminhada de quase quinhentos metros da ponte até a Engenharia bastante cansativa. Farmer não ficaria nem um pouco surpreso se os duzentos e cinquenta fuzileiros navais que estavam a bordo do Atlantis o transformassem em uma rotina regular de exercícios.

Finalmente chegando à engenharia, ele entrou na sala do reator. No meio da sala, brilhando misteriosamente atrás de suas estruturas de suporte e sistemas de refrigeração, o núcleo de fusão do Atlantis se estendia por muitos conveses acima e abaixo do nível principal da Engenharia. A fusão foi a fonte de energia mais limpa e eficiente já criada. Desde a década de 2020, a tecnologia se espalhou por todas as marinhas desenvolvidas do mundo, substituindo inteiramente os núcleos de fissão. Farmer olhou ao redor da casa de máquinas, surpreso ao ver que estava praticamente vazio; o homem que ele estava procurando por nenhum lugar para ser visto. "Chefe?" ele gritou, olhando ao redor para as várias alcovas, vias de acesso e túneis de manutenção que estavam espalhados pela sala de máquinas.

Um barulho veio de um dos dutos de manutenção, e o chefe de engenharia B'Ellano Torres emergiu, procurando a fonte da invocação. Ele sorriu ao ver o Capitão parado do outro lado da sala. "Sim, capitão? O que o traz ao meu fim do mundo?"

Farmer foi até seu engenheiro-chefe e pousou a mão no parapeito de fronteira entre o convés e o reator, com vista para a plataforma ocupada por Torres. "Chefe, eu precisava falar com você sobre os sistemas de energia."

O engenheiro limpou as mãos e se levantou depois de rastejar para fora do pequeno poço de manutenção. Ele acenou com a cabeça, claramente já ciente disso. "Sim, eu sei. Acho que não houve um único departamento neste barco que não tenha reclamado comigo na última hora."

Desde que o Atlantis deixou Pearl Harbor, os sistemas de energia do barco estavam se comportando de maneira estranha, para dizer o mínimo. De vez em quando, a energia nos alojamentos da tripulação e outros sistemas auxiliares falhava, causando estragos a quem estivesse trabalhando nas áreas afetadas. Não era criticamente importante, desde que não interferisse nas operações da nave, mas estava se tornando mais do que apenas um leve aborrecimento. "Eu estava apenas trabalhando nisso, Capitão", explicou o Engenheiro. "Eu acho que o problema está em algum lugar em uma das junções de controle do sensor. Agora, eu sinceramente duvido que tenha algo a ver com os conjuntos de sonar, mas mesmo assim... eles muitas vezes podem conectar os sistemas de energia através de alguns lugares muito incomuns, Senhor. Acontece que o entroncamento em questão está em um lugar que não posso chegar sem me molhar."

"...Molhar?" perguntou Farmer, dando ao Engenheiro um olhar muito estranho.

"Sim senhor. Você sabe? Água? H2O? Está molhado. Eu teria que nadar por cerca de duzentos metros de aqua-dutos para chegar ao problema... Eu mandaria outra pessoa fazer isso, mas... bem , como você pode ver, estou um pouco sem mão."

"Quem diabos autorizou essas listas de turnos? Está parecendo uma cidade fantasma!" perguntou Farmer, olhando ao redor da sala de máquinas vazia novamente, como o velho oeste. "Só falta uma bola de feno passeando no meio de nossa conversa."

"Bem, é isso, senhor... Mas a maioria dos meus técnicos de reator só chega na próxima terça-feira, então eu não tenho uma equipe completa. Estou fazendo o que posso daqui."

Farmer sorriu, simpatizando com a situação de Torres. Ele não era o único a ter problemas com aborrecimentos pós-comissionamento. Havia muitos funcionários que ainda precisavam se apresentar para o serviço e, naquele momento, o Atlantis mal tinha metade de sua tripulação normal de 1.050 a bordo. "Eu conheço a sensação, chefe. Sempre há alguma coisa, não é?"

O Engenheiro balançou a cabeça com um suspiro, parecendo exausto o suficiente para não ver graça na observação. "Sempre. Sempre há uma coisinha que eles perdem ao inspecionar o barco. Não se preocupe capitão, eu vou consertar isso para você."

Farmer deu um tapa no ombro do engenheiro enquanto ele saía do poço de manutenção. "Fico feliz em ouvir isso... Em outra nota, eu entendo que você-"

"A todos, este é o XO. Alerta amarelo - postos de serviço! Capitão, apresente-se à ponte!"

Os Klaxons de alerta começaram a soar de cima, e Farmer já estava se virando e andando rapidamente para as portas, sem perder tempo sequer para questionar o que estava acontecendo. "Nós vamos terminar isso mais tarde, chefe!"

Farmer correu a distância da Engenharia até a Ponte em um minuto e se viu lutando para recuperar o fôlego. Se este fosse um teste de aptidão física, ele teria passado com honras. A Ponte estava um caos quando os oficiais se reportaram às suas estações e começaram a colocar o Atlantis em plena prontidão para a batalha. As grandes portas de garra começaram a se fechar atrás dele ao som de sinos de alerta enquanto o último dos funcionários corria por elas e se dirigia para seus postos. "Comandante Bispo? SITREP, por favor."

O XO olhou para cima de sua estação, seu rosto extremamente inexpressivo. "Senhor, acabamos de receber um pedido de socorro geral da colônia de mineração Nintoku. Eles relatam estar sob ataque de um esquadrão de Submarinos Macronésios de Ataque Rápido... Possivelmente da classe Orion."

Farmer retomou seu assento e virou-se para a ala tática. "Comandante Reynolds, qual é a nossa distância da colônia?"

"Cinquenta milhas náuticas, capitão. Somos o navio mais próximo de qualquer confederação, senhor. E eles estão em águas internacionais."

Farmer acenou com a cabeça cuidadosamente. Sob a lei marítima internacional, um pedido de socorro geral não poderia ser ignorado, e a carta da UEO era ainda mais específica sobre isso. E, no entanto, Atlantis não tinha nem um dia de idade - ela não tinha uma equipe completa, um carregamento completo de armas e não estava nem perto de estar pronta para um tiroteio. "Tenente Birkhoff, chame-me Capitão Hansen no Moya... prioridade de nível vermelho."

"Sim, senhor."

Apenas alguns segundos depois, a tela principal da ponte revelou a imagem de Hansen na ponte do Moya DSV. O tenente Birkhoff fez seu trabalho rápido. "Capitã Hansen, qual é o status de Moya?"

A ponte de Hansen era um estado de caos organizado. Farmer não precisou perguntar para saber que Moya também havia recebido o pedido de socorro.

Hansen parecia imensamente descontente. "Ainda estamos a cerca de uma hora de sua posição, capitão. Levaremos ainda mais tempo para chegar à colônia. Estamos a caminho na melhor velocidade... Mas acho que não será suficiente. "

Farmer assentiu solenemente – isso significava que o Atlantis era – apesar de sua falta de preparação – a única salvação e esperança da colônia. "Entendido, capitão. Nós cuidaremos disso. Nosso tempo estimado de chegada é um pouco mais de 15 minutos."

"Boa sorte, capitão."

Nada mais foi dito, e a tela voltou a um mapa 3D detalhado que mostrava a localização da colônia em relação à Atlantis. "Helm, prepare-se para a colônia Nintoku. Leve-nos para dois-dois-zero nós e..."

Bishop e vários outros oficiais na ponte olharam preocupados para o capitão. "Senhor, com todo o respeito, duzentos nós excedem o limite testado dos motores. Nós nem chegamos a um e cinquenta nós."

Farmer olhou para seu oficial executivo com uma advertência severa e silenciosa. Ele conhecia os limites de seu submarino e não precisava ser lembrado em uma situação como essa. Atlantis foi projetado com velocidade em mente; ela era o estágio de transição entre um submarino convencional e um navio de guerra supercavitante completo. "Comandante, estou bem ciente das limitações de minha própria nave e não preciso ser lembrado delas." Farmer fez uma pausa, percebendo a tensão repentina de Bishop. "Comandante Weathers..." ele disse; com a sugestão de um pequeno sorriso brincando nos cantos de sua boca. "Coloque todos os motores on-line e nos leve a dois-dois-zero nós... Dobra um - Engaje!"

Vários oficiais na ponte não conseguiram abafar o riso, e Bishop parecia um pouco preocupado, dando a seu capitão uma expressão de angústia muito cautelosa e de boca aberta. Farmer simplesmente estalou os dedos, olhando ao redor da ponte imaculada com um sorriso de menino que simplesmente não combinava com ele. "...Eu sempre quis dizer isso."

## Colônia Nintoku. Submarino de ataque rápido macronésio Townsville.

## 7 de novembro de 2040

O capitão Englund deu a ordem. "Armas; Comando. Recarregue os tubos de um a seis."

"Pilotos; controle de fogo. Recarreguem os tubos de um a seis - isso mesmo, um a seis."

Englund pacientemente andava de um lado para o outro, olhando para o relógio para acompanhar o tempo. Ele tinha poucas dúvidas de que Atlantis estava a caminho, mas não via necessidade de usar força excessiva contra a colônia. Na verdade, era taticamente mais sensato conservar o maior número possível de torpedos para quando o Atlantis chegasse.

Pela limitada inteligência que a Aliança tinha sobre o novo super-submarino UEO, ele sabia que era maior e, sem dúvida, mais fortemente armado do que o Moya e havia muito pouco na Aliança que pudesse resistir a esse tipo de poder de fogo.

Durante anos, Moya ganhou uma reputação quase infame em toda a Macronésia. Ela era uma arma de poder inimaginável, e o UEO sabia disso muito bem. Sempre que um navio da Macronésia brigava com ela, eles se afastavam com muito mais do que apenas um nariz sangrando e, em alguns casos, não 'se afastavam'.

Doía-lhe que o Comando Central da Aliança obviamente não tivesse aprendido com as lições anteriores e estivesse mais uma vez se preparando para atacar os melhores da UEO no que só poderia ser descrito como uma missão suicida. Na realidade, sua força não tinha nenhuma esperança real de derrotar a Atlantis.

"Eu tenho um novo contato marcando zero-oito-cinco... está aproximando mais rápido do que o normal, senhor. Velocidade: dois-um-sete nós. Definitivamente um submarino... e ela é grande."

Englund assentiu. "Tempo estimado de chegada do contato?"

O suor do operador do sonar traía seu nervosismo. "Cinco minutos, capitão. Ainda sem identificação positiva."

Englund esfregou o queixo pensativo. Ele sabia exatamente qual era o contato. Estava se movendo a quase duzentos e vinte nós e fazia muito barulho; provavelmente uma tática de susto. Tinha que ser a Atlantis. "Entendido: Designe o contato como cinco."

"Sim, senhor."

Englund soltou um longo e lento suspiro, olhando novamente para o relógio e tomando nota da hora. Em cinco minutos, ele encontraria seu adversário, e os jogos começariam. Ele não sabia exatamente o que esperar, pois nunca estivera em uma situação como essa antes, mas não queria arriscar. "Controle de Incêndio. Abra as portas externas nos tubos 1 e 2. Combine as soluções de tiro anteriores com a colônia novamente."

"Controle de fogo, sim."

Englund contou os segundos. O tempo era tudo, e o comandante Lewis olhou para ele, esperando a próxima ordem. "Senhor?"

"Paciente, Comandante..."

Segundos se transformaram em minutos e a tensão se transformou em uma agonia quase insuportável. Suor se formou em sua testa. Ele tinha que enrolá-los, e rápido. "Controle de fogo. Tubos de fogo um e dois."

"Tubos de fogo um e dois - sim senhor."

O grito dos dois torpedos saindo de seus tubos em direção à colônia de mineração foi ouvido por todo o submarino. Para os colonos, era o som da morte. Indefesos e completamente à mercê dos Orions, tudo o que podiam fazer era morrer. "Torpedos ficaram ativos: Correndo direto e normal. Tempo de impacto: Quarenta segundos."

Englund acenou com a cabeça em aprovação. Trinta e cinco segundos... foi perfeito.

"Seja lá o que está vindo, desacelerou. Identificação positiva, senhor... Ela está aqui."

Na ponte do Atlantis, preparada para a batalha, o capitão Farmer observou com tristeza os submarinos da Macronésia dispararem mais uma salva de torpedos contra a colônia. O tempo não era mais algo que ele tinha. "Comandante, você pode destruir esses torpedos?

"Acho que sim, senhor... Tenho soluções de tiro planejadas... Interceptações de tiro."

Uma série de torpedos disparou dos tubos de proa do Atlantis com minúsculos estrondos sônicos em seu rastro, enquanto seus motores a plasma acendiam e aceleravam rapidamente as armas para quase duzentos nós. Sob a orientação dos hipersonares do Atlantis, os torpedos de interceptação atingiram os torpedos macronésios e explodiram – levando as armas inimigas com eles e salvando a colônia de mais danos.

"Senhor Reynolds, você pode identificar esse submarino?" perguntou Farmer, examinando os fluxos de informações que saíam dos bancos de dados do ASV dos sensores.

"Sim, senhor. O perfil acústico dela combina exatamente com o Townsville. Registrado em Brisbane sob o comando militar da Aliança."

"Então... Ela é definitivamente militar?"

"Ela certamente não é uma mercenária, senhor. Isso aqui é legítimo."

O lábio de Farmer se curvou em um grunhido de desgosto. Sempre que a UEO entrou em conflito com a Macronésia, foi apenas com piratas ou corsários que arvoram a bandeira da Aliança. Nunca a Macronésia se esforçou para usar as forças militares dessa maneira. Foi terrível. "Comunicação - me conecte com o Townsville... agora."

O tenente Birkhoff começou a digitar comandos para sua estação. "Canal aberto, senhor."

"ANS Townsville - este é o capitão Chris Farmer da embarcação naval Atlantis da United Earth Ocean. Seu ataque a esta estação é uma violação direta da lei internacional estabelecida. Abaixe-se agora e esteja preparado para se render, ou ficaremos sem alternativa a não ser usar a força."

A tela da Ponte agora mostrava o rosto impassível de um Capitão Macronésio. Atrás dele, a ponte de seu submarino de ataque classe Orion parecia estar em estado de caos. A julgar pelos rostos de pânico dos rostos do oficial tático, ele imaginou que eles tinham acabado de ler os retornos dos sensores sobre a quantidade de poder de fogo que o Atlantis havia apontado para eles. O capitão, no entanto, não parecia nem um pouco preocupado.

"Capitão Farmer, a partir deste momento, sua embarcação está interferindo em um caso macronésio. Não reconhecemos nenhum vínculo político ou militar da UEO com o monte submarino Nintoku, e consideraremos sua intrusão um ato de agressão se você não se retirar imediatamente."

Farmer olhou cautelosamente para Reynolds na tática, procurando qualquer indicação de que o comandante da Aliança estivesse blefando. Reynolds parecia apavorado enquanto balançava a cabeça, murmurando a palavra "*armadilha*". Se os Orions estivessem realmente dispostos a atirar na Atlantis, então havia um grande problema e, no entanto, tudo o que Farmer podia fazer era responder na mesma moeda. "Capitão... deixe-me perguntar uma coisa. Eu não sei o que suas ordens implicam, mas você está realmente disposto a começar uma guerra com a UEO por uma estação de mineração neutra?"

O comandante da Aliança não vacilou. Ou ele era excepcionalmente bom no pôquer, ou não estava blefando. "A questão é, Capitão Farmer... você está? Você foi avisado, Atlantis. A decisão é sua."

Abruptamente, o comandante da Aliança encerrou a transmissão e a tela ficou em branco, deixando Farmer olhando para ela em silêncio. A arrogância do capitão da Aliança ia matar muita gente. "Senhor, os Orions abriram seus tubos! Eles estão nos pintando!"

Farmer assentiu sombriamente e deixou-se cair de volta na cadeira. "Coloque-nos entre os submarinos macronésios e a colônia agora mesmo. Sistema tático, carregue todos os tubos. Torpedos de plasma com cinqüenta por cento de carga."

"Sim, capitão. Carregando todos os tubos, ogivas de plasma com 50% de carga."

Bishop olhou preocupado para seu capitão. "Senhor...?"

"Nós só queremos detê-los, comandante. Não destruí-los."

Farmer olhou de volta para o comandante Reynolds na tática. "Controle de incêndio: combine os rolamentos do sensor para os tubos de um a seis e adquira soluções de disparo. Mas abra todas as portas externas."

"Sim, senhor."

Farmer não tinha intenção de destruir os submarinos da Macronésia e propositalmente iniciar uma guerra ao fazê-lo... mesmo que ele temesse que

poderia ser exatamente o que ele conseguiria com isso. Mas o poder da "sugestão" era uma ferramenta poderosa, e ele pretendia usá-la.

O Atlantis tinha vinte e quatro baterias de torpedo de disparo rápido e mira independente, abreviados RAFIT. Cada 'bateria' era na verdade um conjunto de seis tubos de torpedo que agiam mais como uma metralhadora. Enquanto os tubos preparados podiam ser disparados, os outros podiam recarregar simultaneamente, e isso dava ao Atlantis uma cadência de tiro quase ilimitada. Era um pensamento sério, mas ele não tinha tempo para se debruçar sobre tais assuntos.

"Senhor! Temos uma dúzia de torpedos na água, bem à frente! Tempo para o impacto: 20 segundos."

"Fogo; intercepte. Aguarde colisões."

Novamente, o Atlantis disparou seus torpedos; os gritos dos motores de plasma sendo ouvidos em toda a ponte, enquanto as armas rasgavam a água para encontrar e destruir os torpedos macronésios que chegavam. Na maior parte, haviam sido bem sucedidos.

Reynolds olhou para Farmer, seus olhos frios. "Dez segundos", ele avisou. "As interceptações encontraram marcas, mas quatro conseguiram passar!"

Farmer cerrou os dentes, preparando-se para o inevitável, mas mantendo a calma. "Alarme sonoro de colisão. Prepare-se para impactos."

Os sinos tocaram ruidosamente na ponte enquanto as lâmpadas vermelhas de advertência lançavam sombras longas e sangrentas sobre o convés. As grandes portas de conchas de moluscos ainda estavam fechadas, mas suas fechaduras pesadas rapidamente as selaram com um "pancada" estridente e uma vibração das vedações ao redor das bordas da porta pressurizando. O sistema de PA foi ouvido em todo o navio quando as anteparas se fecharam e a tripulação evacuou o casco externo. "Todas as mãos, alerta de colisão! Preparem-se!"

Farmer, Reynolds e o resto da equipe da ponte contaram silenciosamente os segundos, pelo que pareceu uma eternidade, esperando o choque inevitável das explosões iminentes...

...Os quatro torpedos restantes disparados dos submarinos da Aliança atingiram o enorme Atlantis e bateram em seu casco. A pele biológica do casco externo do Atlantis se rasgou quando o revestimento de titânio sob ele se abriu sob quase mil

libras de explosivo concussivo de cada torpedo. A estrutura foi rasgada e as anteparas desmoronaram, abrindo partes do casco do grande submarino UEO para o mar frio lá fora.

A explosão ensurdecedora na ponte e colisões chocantes enviaram alguns tripulantes para o convés e o capitão foi empurrado violentamente em sua cadeira, mantido onde estava por seus cintos de segurança. Repetidas vezes, o convés tremeu e as luzes piscaram quando os torpedos atingiram o alvo um por um. "Relatório de danos!"

A mão do Comandante Bishop instintivamente atingiu vários controles em seu console de comando; seu rosto com uma careta contorcida de nervoso e apreensão. "Temos brechas no casco nos conveses A, B e D nas seções 5 a 18! Estamos entrando na água. As vítimas são desconhecidas."

Uma oração de agradecimento passou pela mente de Farmer. Na maioria das vezes, ele estava surpreso que seu Submarino tivesse se mantido tão bem. Até agora, o Atlantis estava provando seu valor. "Sele essas seções... Alerte a engenharia e envie equipes de controle de danos."

"Sim senhor."

Farmer olhou ao redor de sua ponte de controle, percebendo que sua tripulação havia se recuperado em grande parte, com alguns dos oficiais mais subalternos parecendo absolutamente petrificados de medo. Os macronésios, para todos os efeitos, tinham acabado de declarar guerra ao seu submarino... e ele estava mais do que feliz em agradá-los. "Parece que eles não querem jogar bem", disse ele em voz alta o suficiente para que sua equipe soubesse que ele ainda era capaz de pensar com clareza. "Controle tático... Vocês têm soluções de tiro?"

"Sim, senhor. Soluções de tiro para todos os tubos e torpedos foram planejadas."

"Dispare tubos de um a seis; três torpedos por peça. Coloque as cargas de plasma nos tubos de sete a dezoito a 100% de carga."

"Controle de Incêndio, Sim... Tubos de disparo de um a seis."

Com outro grito que ecoou por todo o mar, torrentes de torpedos explodindo do casco do Atlantis em uma resposta furiosa contra os oito Orions Macronésios dispararam na escuridão. O vingativo VAdS não conhecia misericórdia, e misericórdia era a única coisa que os Orions não iriam receber.

## 75 milhas náuticas a leste do monte submarino Nintoku - UEO Moya DSV 4600.
## 7 de novembro de 2040

"Henderson! Eu preciso de tudo o que você pode me dar desses motores!" gritou Annika Hansen impacientemente da cadeira de Capitã. Moya estava agora fazendo cerca de 203 nós – mais de 20 nós mais rápido do que sua velocidade nominal de teste no mar de respeitáveis 180 nós, mas ainda não era suficiente. A 75 milhas de distância, engajado na batalha contra 8 submarinos macronésios de ataque rápido, estava o Atlantis ASV. Hansen nunca se sentiu tão inútil.

"Capitã!" disse o chefe dos sensores com alarme. "Acabei de pegar novos contatos com zero-dois-zero e três-quatro-zero bem à frente... Alcance... 32 quilômetros."

Hansen parou nisso. Vinte milhas? Moya foi capaz de pegar outros submarinos que estavam a mais de 160 quilômetros de distância. Como eles chegaram tão perto? "De onde diabos eles vieram?"

"Eles estavam escondidos em um vale do rift, senhor", explicou o técnico do sonar. "Se eu não soubesse melhor, eu juraria que eles estavam esperando por nós."

"Ótimo..." disse Hansen rispidamente. "Eles nos pegaram exatamente onde nos querem... isso é um golpe baixo! Leme? Diminua a velocidade para cinquenta nós e nos traga lentamente. Se pudermos evitar a luta, seria eficiente."

"Sim, senhora. Diminuindo a velocidade para cinquenta nós."

"Comandante Henderson, me dê tudo o que você tem sobre nossos amigos lá fora", ela instruiu enquanto caminhava para a cúpula do mapa no centro do convés inferior da ponte.

A Comandante Lenore "Lonnie" Henderson, XO de Moya, estava em Moya há muitos anos e substituiu o Comandante Ford como oficial executivo do barco quando Ford decidiu assumir um comando em outro lugar da frota. Ela caminhou de sua estação em Ops com um tablet na mão para se juntar a Hansen nas cartas de navegação. "Duas asas de ataque total de subcaças da classe Lysander e seis cruzadores de ataque da classe Dragna", ela leu sombriamente. "É muito poder de fogo para ser coincidência, Capitã. Eles sabiam que estávamos chegando."

Não era possível, era? Mil perguntas passaram pela mente de Annika. Isso era realmente uma armadilha? "... Comunicações..." ela disse finalmente, após uma longa e hesitante pausa. "Salve um de seus cruzadores. Eu não me importo com qual deles; apenas faça isso."

"Eu tenho tentado, Capitã", respondeu o alferes em questão. "Eles se recusam a responder aos nossos chamados. Já nos ignoraram três vezes."

"Então continue tentando!" incitou Hansen impacientemente. Ela agora tinha apenas duas opções; lutar ou fugir. E dadas as apostas, ela dificilmente era alguém para fugir de tal situação. Se os Macs quisessem uma briga, ele ficaria muito feliz em agradá-los. "Senhor Proudmore, dê-me soluções de tiro."

"Sim senhor."

Annika olhou para a cúpula do mapa virtual, observando como os navios macronésios rapidamente se aproximavam do Moya. Em apenas alguns minutos, eles estariam virtualmente em cima deles. O que a preocupou ainda mais foi o grupo assustadoramente grande de Subfighters classe Lysander que se aproximavam a quase 300 nós. Dois esquadrões completos – vinte caças – estavam se aproximando deles. E o Moya tinha menos de um terço desse número em Spectres. Os seis Espectros que estavam alojados na hidrosfera quase não tinham chance de segurá-los, e ainda assim eles tinha pouca escolha... Pegando seu PAL, ela digitou várias ordens e respirou fundo e hesitante. "Capitã Annika Hanssen ao Tenente Comandante Bateman..."

…Mais à popa a bordo do Moya, o tenente-comandante Patrick Bateman já estava correndo com o equipamento de vôo completo para o convés marítimo. Irlandês de nascimento e tendo crescido em Dublin, ele não tinha motivos reais para lutar contra os macronésios. Mas então, ele era irlandês... de que razão ele precisava? A história de sua família certamente não era militar. Seu pai administrava um hotel tranquilo ao sul de Dublin, e sua mãe era musicista. Apenas ele e sua irmã haviam se juntado à Marinha, e isso foi devido às veementes objeções de seus pais. Ele e sua irmã eram ambos pilotos de caça... mas a fortuna dela tinha sido significativamente mais próspera do que a dele, e apesar de ser apenas um ano mais velha do que ele, ela conseguiu ascender ao posto de Comandante de Ala – a piloto mais jovem de todos os tempos. alcançar a posição elevada. Ele tinha acabado de calçar as luvas quando a voz da capitã Annika veio de seu pin de comunicação. Soltando o dispositivo, ele não parou para pensar muito e já respondeu: "Vá em frente, Capitã."

"Comandante, precisamos de você e seus pilotos na água... agora."

"Já estou nisso, Capitã", disse o irlandês, acenando com a cabeça para um grupo de técnicos de engenharia que estavam ocupados preparando os conveses de EVA para o combate. "Quão ruim é isso, senhor?" ele perguntou a Annika, ainda sem parar.

"É ruim. Dois esquadrões completos de Lysanders apoiados por cerca de meia dúzia de cruzadores Dragna pela contagem atual."

Um picador de gelo perfurou o intestino de Bateman quando ele parou perto da câmara de ar número três, que levava ao seu submarino Spectre nas piscinas lunares abaixo. Ele tinha um mau pressentimento de que aquele Spectre logo se tornaria sua tumba. "Eu entendo, Capitã."

"Atire apenas se atirarem primeiro. Não queremos uma guerra aqui, comandante... mas da mesma forma, não vamos ficar de braços cruzados enquanto nosso traseiro está cheio de torpedos."

"Sim, Capitã."

"...E Comandante? Boa sorte."

A hesitação tomou conta da voz de Annika, servindo para deixar Bateman ainda mais nervoso. Ele respirou fundo enquanto fechava o pin de comunicação, virando-se para os outros cinco pilotos que se reuniram atrás dele. "Bem, rapazes... As coisas estão prestes a ficar arriscadas..."

Annika assistiu com os dentes cerrados enquanto os cruzadores Dragna e suas escoltas se aproximavam cada vez mais nas telas de navegação. O Moya estava fortemente armado; muito mais do que qualquer outro navio da frota da UEO, mas mesmo ela duvidava se conseguiria ou não deter meia dúzia de cruzadores da linha de frente da Macronésia. A única chance que ela tinha era uma ravina estreita, mas profunda, apenas algumas milhas náuticas à frente. Se Moya poderia chegar lá a tempo, porém, era outra questão. Se o fizesse, então o submarino poderia simplesmente fazer um mergulho profundo no fundo do vale, muito além do alcance dos submarinos da Macronésia. Mas se não... então Hansen e sua equipe teriam uma luta infernal em suas mãos. "Helm... Trace um curso na direção dois-nove-zero. Faça sua profundidade de seis-três-três-zero pés."

"... Senhor, isso é... vinte e quatro metros acima do leito rochoso", observou o timoneiro-chefe com uma preocupação bem fundamentada. "Se há algo lá embaixo que não podemos-"

"Sua objeção está anotada. Apenas faça isso. Qual é o mais rápido que você pode nos levar para a trincheira Ballard?"

"A trincheira Ballard, senhor? Bem, na profundidade que você acabou de perguntar... eu nem vou tentar mais rápido que setenta nós. Sete minutos."

"Tático; quanto tempo até aqueles Dragnas nos pegarem?"

Houve um momento de silêncio na ponte do DSV enquanto Annika fazia a pergunta, e todos os olhos se fixaram no oficial de armas. Nada além do ping silencioso do hipersonar e dos retornos do sensor podia ser ouvido sobre o silêncio pesado. A capitã Annika Hanssen não vacilou e fez a pergunta novamente. "Tenente. Quanto tempo?"

"... Quatro minutos, Capitã."

"Então vamos fazer disso uma arma de corrida. Helm... Vá para a trincheira. Tático, você tem soluções de tiro nos cruzadores?"

"Sim. Os tubos de um a nove estão carregados e as soluções de disparo foram retransmitidas."

"Bom. Leve nossos Speeders para a água para controlar esses Spectres."

... Fora do Moya, meia dúzia de submarinos UEO SF-2/A Spectre mergulharam e rolaram para uma ampla formação delta na escuridão fria, iluminados apenas por seus holofotes e navegando quase inteiramente por instinto. À frente - acelerando em direção a eles a quase trezentos nós - estavam mais de três vezes o seu número em Lysanders da Macronésia.

"Moya, este é o Spectre 1, temos a trincheira aparecendo muito bem aqui. Ainda não posso lhe dar uma visão, mas há cerca de duas dúzias de Mac Lysanders que parecem que vão cortar a Moya fora... Capitã, nós realmente precisamos de autorização para nos envolvermos..."

Apesar de sua crescente urgência em agir, a capitã Hanssen hesitou. Os macronésios ainda não haviam disparado. Por quê? Eles estavam no alcance do

torpedo há mais de oito minutos, e o Moya – um submarino de mil pés de comprimento – não era exatamente o alvo mais difícil de atingir nos mares. "Aguarde, Spectre1..."

Hansen caminhou de volta para a cúpula do mapa, cuidadosamente, mas rapidamente avaliando os cruzadores macronésios que se aproximavam novamente, procurando por qualquer coisa que lhe desse motivo para agir. "Tático... você pode me dar alguma coisa sobre esses Dragnas além de sua posição, velocidade e formação?"

"Não. Eles tiveram soluções de tiro em nós por 7 minutos e 13 segundos, mas ainda não abriram suas portas."

"O que diabos estão planejando?", perguntou Hansen, finalmente se preparando. "Eu não vou dar a esses bastardos a chance de encher meu submarino de buracos. Spectre 1, aqui é Moya... Você está autorizado a se envolver."

"... Sim, sim!" disse Bateman com um sorriso sombrio. "Senhoras e senhores, estamos livres para o controle das armas. Vocês estão livres para lutar!"

Os Spectres saíram de sua formação delta apertada, rolando para se aproximar diretamente dos Lysanders à frente. Em desvantagem de três para um, foi uma jogada corajosa – até estúpida. Mas a ala de Bateman não tinha intenção de lutar contra os Lysanders cara a cara, eles só tinham que atrair os Lysanders para fora e dar ao Moya tempo suficiente para escapar para a trincheira Ballard - e isso poderia ser arranjado. "Spectre 2, você está na minha asa. Forme-se e me cubra. Vamos ver se podemos sacudi-los um pouco..."

"Sim senhor."

A tensão na ponte do Moya explodiu em um instante quando um alarme estridente perfurou o ar da estação tática. "Capitã! Torpedos na água, marcando zero-três-zero!"

"Caramba!" exclamou Hanssen. "Quem disparou?"

"A Dragna líder, senhor!"

— Trave essas armas e intercepte fogo. Helm, nos leve até aquela trincheira!

"Contato em 1 minuto e quinze segundos, senhora."

À medida que Moya se aproximava da trincheira à frente, um guincho de plasma em chamas soou o disparo de meia dúzia de torpedos de interceptação. À frente deles; as armas macronésias continuaram em um ritmo assustador em direção ao VAdS muito maior. Os próprios cruzadores Dragna, no entanto, diminuíram a velocidade e pareciam desinteressados em chegar mais perto.

Não muito longe dessa ação, o Comandante Bateman estava sentado perto da cauda de um subcaça da Aliança, seu polegar gradualmente aumentando a pressão sobre o gatilho de disparo. Ele viu sua tela ficar vermelha enquanto os lasers de pulso de seu Spectre travavam no Lysander. O macronésio, sem dúvida recebendo um aviso justo do computador de seu próprio lutador, tentou escapar da linha de fogo de Bateman, mas sem sucesso. Os hipersonares do Spectre mantiveram seu bloqueio, e o caça do piloto da UEO cuspiu rajadas de fogo de canhão laser na cauda do Lysander. Vários dos acertos acertaram diretamente na cauda dividida do Lysander, vários erraram, passando por ele. Mas os últimos golpes tiraram o lutador de sua miséria quando finalmente cedeu sob o bombardeio e a alta pressão da água ao seu redor. Óleo preto vomitou dos motores do caça antes que eles explodissem. O tenente-comandante Patrick Bateman acabara de receber a primeira morte da guerra. "Todos os lutadores, fiquem avisados... Moya está indo para a trincheira. Cubra-a o máximo que puder - precisamos protegê-la."

"Entendido, líder."

Os Espectros quebraram com força para os lados, descendo em espiral em direção ao fundo do mar. Em seu rastro, Lysanders macronésios os encontravam passo a passo, varrendo o mar com uma chuva torrencial de lasers de pulso e tiros de canhão de subducção. Um dos caças UEO foi atingido no centro por um dos tiros de subducção do Lysander perseguidor, e sua fuselagem se partiu como tecido molhado quando as ligações moleculares das ligas e compostos que compunham o casco se romperam. A desaceleração repentina do caça apenas tornou o fogo do Lysander mais eficaz, pois uma linha de fogo laser rasgou a linha central do Spectre e incinerou a cabine. O piloto morreu instantaneamente.

"Spectre três!" chamou Bateman pelo rádio freneticamente. "Spectre três, relatório." Era uma pergunta estúpida, claro. O piloto não tinha ejetado, e Bateman tinha visto muito claramente como as armas do Lysander tinham rasgado o pequeno submarino. "Droga! Todos os lutadores, ordem de liderança... tomem medidas evasivas, observem uns aos outros aqui!"

A capitã Annika assistiu com desânimo enquanto o Spectre desaparecia da tela tática. A inevitável e implacável matemática do destino que estava contra o

esquadrão de caças estava começando a se desenrolar em sua equação letal. Com probabilidades de três por um, ela tinha que esperar casualidades. Sua única esperança era que aquelas poucas mortes não se transformassem em um massacre total. "Droga..." ela sussurrou baixinho. Outro alarme estridente da estação tática foi suficiente para chamar sua atenção mais uma vez.

"Capitã... Temos pelo menos uma dúzia de torpedos na água! Os Dragnas dispararam de novo!"

"Tome uma atitude evasiva, senhor Lewis. Já passamos por aquela trincheira?"

"Sim senhor!"

"Então o que diabos você está esperando?" exclamou Hansen com crescente exasperação. "Comandante Henderson... Mergulho estrondoso!"

"Sim, capitã."

Instintivamente, a Comandante Henderson pegou sua chave de comando e a colocou em sua estação de controle em um movimento rápido, girando-a e soltando a trava de segurança do alarme mestre. Os sinos começaram a tocar em todo o navio e as portas estanques começaram a se fechar. "Este é o XO... Todos os decks, preparem-se para mergulho de colisão!"

Annika fez questão de se sentar enquanto observava a ponte se firmar ao seu redor. "Leme; abaixando nos aviões de proa. Abra todos os tanques de lastro e nos leve para o fundo."

... Os torpedos macronésios se aproximaram quando Moya mergulhou quase incontrolavelmente, o ar saindo de seus tanques de lastro por todo o caminho. Os torpedos fizeram o possível para acompanhar a queda do submarino e detonaram a apenas algumas dezenas de metros de seu casco em grandes novas brancas de fogo de plasma e água vaporizada. Moya foi sacudido fortemente pelas detonações ao cair; as ondas de choque batendo contra o revestimento de titânio do casco e a biopele orgânica.

Não muito longe, no entanto, a sorte de mais um dos Spectre de Bateman acabou quando um Lysander deu o golpe final no já danificado submarino e praticamente o cortou pela metade com seus lasers de pulso. A natureza fez o resto quando o casco rasgado foi destruído pela pressão de quase 3.000 PSI do mar profundo e escuro. "Jesus, Maria e José!" gritou Bateman, observando a morte ardente de outro

de seus pilotos. "Todos os lutadores e velocistas restantes... formem pares e tentem separar aqueles esquadrões Lysander!"

"Senhor, se os enfrentarmos de frente, estaremos praticamente mortos!" protestou um dos outros pilotos.

"Nós vamos durar mais tempo do que se continuarmos fugindo dos bastardos! Agora faça isso! Arraste-os para a trincheira e elimine quantos deles você puder!"

O Comandante decidiu que, neste caso, liderar pelo exemplo era provavelmente a melhor maneira de reunir seus pilotos. Ele não estava preparado para levar seus homens a um massacre e não pediria a eles que fizessem qualquer coisa que ele não fizesse. Talvez fosse suicídio, mas pelo menos eles não morreriam fugindo. Rolando seu Spectre para o lado estibordo, ele evitou por pouco uma barragem de laser que vaporizou a água em seu rastro e foi direto para um mergulho em saca-rolhas em direção à trincheira e ao Moya abaixo. A uma velocidade de combate confortável de 120 nós, seu Spectre passou rapidamente pelo enorme casco da nave principal da UEO e mergulhou na escuridão da trincheira à sua frente.

    ... Mas nas profundezas da trincheira, invisível através da escuridão e sem sair de seu covil silencioso e misterioso, algo mais estava à espreita. Por um momento, sua forma afiada e letal pareceu brilhar, misturando-se com as paredes do mar de ambos os lados.

Acima dela, Moya e suas escoltas de caça continuaram cegamente mergulhando no abismo, totalmente inconscientes do que os esperava; acreditando que encontrariam clemência e santuário nas profundezas frias da trincheira. Bateman era aquele que mantinha essas esperanças como sua última chance de, pelo menos, escapar apressadamente dos combatentes macronésios acima. E enquanto seu Spectre continuava a mergulhar nos submundos do mar, ele se permitiu relaxar enquanto observava a distância entre ele e os Lysanders perseguidores crescer para uma figura cada vez maior. 700 jardas... 800 jardas... 900 jardas. Ele olhou por cima do seu ombro para ver a luz azul-celeste acolhedora da superfície acima desaparecer na escuridão, levando consigo qualquer esperança de que os macronésios o encontrassem.

Satisfeito com seu esforço, ele olhou de volta para o abismo diante dele e piscou uma vez, surpreso; com um único pensamento atordoado e incompreensível passando por sua mente. Mas isso foi tudo que ele teve tempo de fazer, quando os raios furiosos de energia de subducção rasgaram o nariz e a fuselagem de seu

lutador. Ele não conhecia a mordida do mar gelado lá fora, nem conhecia nenhum arrependimento ou raiva; apenas uma escuridão estranha e eterna, e o trovão ecoante e silencioso de seu último pensamento... O tenente-comandante Patrick Bateman não morreu sozinho, o pensamento do sorriso caloroso de uma única pessoa trazendo conforto para um amargo fim. Uma irmã que ele tanto amara, mas que nunca mais conheceria;

Esta não era mais sua guerra.

\*\*\*

"Senhor, os torpedos foram ativados. Sistemas de mira independentes estão online, e todos estão funcionando."

Farmer assentiu friamente. "Torpedo da plataforma visando telemetria para os sistemas táticos da nave e tubos de fogo-"

"Capitão!" interrompeu o tenente Birkhoff da estação de comunicações. "Senhor, temos um pedido de socorro de prioridade um do Moya. ... Eles relatam que estão sob ataque de forças superiores da Macronésia e solicitando assistência imediata de quaisquer navios disponíveis."

Todos os olhos na Ponte se voltaram imediatamente para Farmer, e o estômago do Capitão afundou. A Macronésia, para todos os efeitos, acabava de declarar guerra, e agora ele estava diante de uma decisão intolerável: abandonar os civis a bordo da colônia Nintoku ou deixar Moya se virar sozinha. Era a mesma pergunta que tantos comandantes da UEO haviam feito na última década, mas nunca antes as apostas foram tão altas.

Pela primeira vez em muitos anos, o capitão Chris Farmer – um homem de 31 anos no Serviço Naval – hesitou. Ele não sabia o que fazer.

"Senhor!" relatou o comandante Reynolds. "Temos oito torpedos Mac na água e impactos confirmados em três alvos de nossas próprias armas, senhor. Dois alvos estão se partindo, o outro se desengajando."

"E os outros quatro?"

"Eles ainda estão vindo - Droga! Capitão, temos mais quatro torpedos na água e se aproximando rápido!"

Farmer tinha se decidido. Moya estava sozinha. Seu primeiro e principal dever era a segurança de seu próprio navio, e ele não comprometeria isso. "Interceptações de fogo; todos os tubos! Elmo... Traga-nos para dois-sete-zero e mostre-lhes nossa proa."

Mais seis interceptações disparadas dos tubos do Atlantis, seguidas quase imediatamente por mais oito. Guiados pelos avançados conjuntos de mira de sonar e sensor do VAdS, as contramedidas não demoraram muito para encontrar suas marcas. Uma a uma, as interceptações atingiram os torpedos inimigos e os destruíram antes mesmo de terem a chance de entrar em ação.

Farmer olhou para a estação tática novamente, executando algumas contas rápidas em sua cabeça enquanto estudava uma tabela de gráficos. "Tubos de fogo um a seis: divididos por dois em três alvos."

"Sim, capitão."

Mais torpedos deixaram o Atlantis, mas desta vez, os macronésios conseguiram fazer suas próprias interceptações e apenas dois conseguiram. Os dois torpedos procuraram um dos Orions da Macronésia e entraram em atividade; pingando ruidosamente e eletronicamente iluminando os Orions como árvores de Natal. O submarino, em uma tentativa em vão de manobrar os torpedos, avançou e começou um mergulho forçado - mas já era tarde demais. Ignorando as pequenas contramedidas lançadas pelo Orion, as armas fecharam o alcance e se chocaram contra o casco do submarino. O Orion implodiu quando os 2 torpedos atingiram o submarino, abrindo brechas maciças ao longo de seu casco e enviando tanto choque de proa a popa que as costas do submarino de ataque rápido quebraram em um 'boom' que sacudiu o mar por milhas.

Os quatro submarinos restantes da Aliança estavam agora irremediavelmente desarmados - várias salvas de laser da proa do submarino varreram o casco do Atlantis, mas com pouco efeito. O enorme casco blindado do VAdS evitou os golpes sem esforço e continuou seu avanço furioso. Os Orions tinham pouca escolha a não ser recuar diante do perigo certo e terrível.

"Capitão, os submarinos da Aliança estão decolando", relatou o Comandante Reynolds com um certo grau de aprovação em sua voz.

Farmer estava inclinado a deixar os Orions irem. Os macronésios sabiam que haviam perdido e não estavam dispostos a causar mais problemas à Atlantis ou à colônia. Destruir os submarinos em fuga conseguiria pouco mais do que criar uma

consequência política muito indesejável. "Muito bem comandante. Comunicações; traga-me o submarino Nintoku."

"Sim, senhor."

Atlantis pairava sobre a Colônia, ferida, mas em guarda. Os quatro torpedos que atingiram o grande submarino no início da batalha ao longo de seu lado estibordo causaram apenas pequenos danos, mas as feias cicatrizes que marcaram seu elegante casco eram claramente óbvias quando os satélites WSKRS do submarino zumbiam ao redor de seu submarino mãe, iluminando o casco com lâmpadas de inundação e fornecendo olhos e ouvidos para as equipes de controle de danos a bordo.

A tela de visualização na ponte do VAdS estava muito atrasada, pulando entre os quadros enquanto o sinal digital ilegível do centro de comando da Colônia Nintoku era filtrado pelos sistemas de comunicação do Atlantis. O rosto desgastado do primeiro ministro do Nintoku mostrava alívio e exaustão. Atrás dele, fogos se espalhavam e faíscas de conduítes de plasma estalavam no alto. O capitão Farmer só pôde fazer uma careta ao olhar para a bagunça atrás do homem na tela. "Senhor, eu sou o capitão Chris Farmer do submarino Atlantis da United Earth Oceans. Qual é a sua condição?"

O ministro esboçou um meio sorriso. "Você tem nossos agradecimentos, Capitão. Eu sou o Primeiro Ministro Rackell... responsável por esta colônia. Nós sofremos pesadas baixas e nossos núcleos de poder estão à beira do colapso..."

O Capitão UEO sabia que isso era ruim. Nintoku era uma antiga colônia desde os primeiros dias do boom oceânico do século 21, e não tinha as mesmas instalações que os centros comerciais mais densamente povoados e centrais, como a colônia de San Angeles, na costa californiana. A maioria dos reatores de energia a bordo de colônias de subsuperfície eram núcleos de fusão, e enquanto os mais novos eram à prova de falhas que podiam impedir que catástrofes potenciais explodissem - instalações de energia mais antigas e governadas de forma independente (como Nintoku) nem sempre tinham o luxo de atualizar centrais integradas massivamente. Foi uma questão importante na agenda ambiental da UEO por muitos anos. "Comandante, prepare uma equipe de reparos e uma lancha marítima para envio imediato para a colônia... Diga a eles para pegarem quaisquer ferramentas que precisem para bloquear o núcleo de fusão da colônia."

O capitão voltou-se novamente para o ministro na tela da ponte. "Ministro, se você não ouviu isso, estamos enviando uma equipe de reparos para ajudá-lo. Eles o

ajudarão a bloquear os reatores de Nintoku até que um grupo de socorro completo possa ser despachado para a colônia. Receio que este submarino esteja ... não exatamente equipado para uma operação de resgate neste momento."

O Ministro assentiu, sua expressão se suavizando um pouco. "Eu entendo, capitão. Obrigado."

Sem muito mais procrastinação, a transmissão distorcida da colônia terminou, e Farmer sentou-se em sua cadeira com um suspiro novamente. Moya precisava de ajuda e, com toda a probabilidade, Atlantis era o único submarino em várias centenas de quilômetros capaz de ajudar. Parecia que apenas no primeiro dia de seu trabalho, o Atlantis ASV 8100 já estava sendo chamado para salvar o mundo. "Helm," ele disse calmamente, "Traga-nos ao redor da colônia em um amplo círculo... nós seguiremos os Orions enquanto pudermos. Coloque em um curso para a última posição conhecida de Moya... Dê-me toda a velocidade que você tem."

### Cadeia de montes submarinos imperador. UEO Atlantis ASV 8100 Raptor Squadron Alpha; Raptors VF-107

### 8 de novembro de 2040

A tenente Nikita Mears estava sentada na pequena cabine de seu sub-caça Raptor "emprestado" fazendo algo perto de cento e vinte nós através da cordilheira submersa. O caça era na verdade um dos esquadrões de reserva da Atlantis e parecia estranho para ela. Ela havia calibrado os controles de seu próprio lutador ao seu gosto, mas esses controles eram, em termos leigos, um "cachorro"; apertado, lento e burro para responder às suas ações. Acrescentando a isso o fato de que as marcas do esquadrão na cauda, na cabine e nas barbatanas do Raptor eram os tons simples e monótonos de um caça construído em fábrica, em vez do esquema preto e marinho do Raptors, ela se sentiu notavelmente fora de si, vários outros caças - um deles pilotado pelo comandante de ala Hitchcock - voavam em um padrão padrão de busca quadrada. Seguindo o esquadrão a uma distância de cerca de cinco quilômetros, o Atlantis forneceu suas próprias informações de sensor aos caças Raptor nas profundezas da cordilheira.

Moya estava perdido. Apesar de Atlantis ter vindo em seu auxílio o mais rápido possível, quando chegaram lá, ela simplesmente desapareceu. Uma missão de resgate deteriorou-se para busca e recuperação antes mesmo de começar e ainda - após quase 12 horas de busca - eles não encontraram nada... Nenhum destroço e nenhum farol.

Mears transmitiu suas comunicações ao comandante do esquadrão à frente. "Raptor 2 para Raptor 1; não tenho nada em curto alcance. Se ela está por aqui, ela está em pedaços."

Antes que o comandante do esquadrão pudesse responder, a voz do Raptor 7, alferes Julian Hammond, interrompeu impacientemente. "Comandante, estou inclinado a concordar com o tenente, senhor. Estamos procurando há quase 12 horas seguidas. Acho que ela não está aqui, senhor."

O comandante de ala Hitchcock parecia cansado. Mears percebeu que a missão o havia atingido com força, mas não estava preparado para mostrá-la ao resto do esquadrão. Ele conhecia muitos pilotos que haviam sido designados para o Moya e

não tinha a menor ideia do que aconteceu com eles. "Vamos fazer mais uma passagem pela cordilheira. Se não encontrarmos nada, encerraremos o dia."

Assim que Hitchcock terminou; A tela dos sensores do tenente Robert acendeu e começou a indicar retornos de sonar dispersos a poucos quilômetros de distância. "Senhor, eu tenho algo que marca 090, distância: 6 quilômetros. Origem desconhecida... Sem transponders... Sem tráfego de rádio."

"Eu tenho isso Tenente. Muito bem. Todos os lutadores se aproximam com cautela... Se você encontrar inimigos, saiba que você está livre de armas."

Mears acelerou e levou o caça até o sinalizador de navegação designado. O fundo do oceano correu sob seu submarino enquanto o Raptor abraçava o terreno submerso como se estivesse sobre trilhos. As doutrinas de treinamento padrão da UEO provavelmente desaprovariam o vôo um tanto 'criativo', mas ela não se importava. Muitas vezes, até mesmo as missões mais sérias e mundanas eram muito mais agradáveis.

Alternando entre alguns modos de sensor diferentes nos consoles da cabine, ela franziu a testa enquanto se aproximava do ponto exibido por seu sonar. Então desacelerou e começou a fazer uma volta larga para voltar por cima do local. Os holofotes em seu caça e o mapa virtual do fundo do mar em suas telas a fizeram suspirar em choque. "Meu Deus", ela sussurrou para si mesma. "Senhor... Você está vendo isso?" A angústia em sua voz estava marcada com raiva e uma necessidade de vingança. Abaixo, espalhados por um fundo marinho marcado, estavam os cascos quebrados de três cruzadores Macronesian Dragna... e entre eles, indicados claramente por seus sensores, os cascos quebrados de meia dúzia de caças submarinos da classe UEO Spectre, ou pelo menos; o que restou deles. Tudo o que restava reconhecível eram os sinais do transponder; agora nada mais do que um eco fantasmagórico e apagado. "Aqueles estúpidos, malditos Macs," ela cuspiu com raiva. Os restos de todo o corpo de EVA de Moya agora estavam espalhados pelo fundo do mar; os destroços quebrados, cascos arruinados e transponders dispersos de caças Spectre, velocistas marítimos e até mesmo lanchas marítimas eram tudo o que restava. Ela não podia se importar menos com os numerosos transponders macronésios que ainda estavam pingando entre eles.

"Raptor 1, este é Raptor 4... Acabamos de entrar na trincheira Ballard, senhor. Pelo que podemos dizer, houve uma briga de merda muito grande aqui... há detritos por toda parte. Alguns deles parecem ter vindo do Moya – estamos pegando fragmentos

de placas de casco ao longo da plataforma da trincheira que parecem ter alguns restos de biopele."

"Droga", cuspiu Hitchcock pelo rádio. "Se ela estiver na fossa de Ballard, nunca a encontraremos. Aquele maldito vale tem mais afluentes e linhas de falhas fragmentadas do que a elevação do Meio-Atlântico."

"Ala alfa, aqui é Atlantis... estamos preparando uma sonda para descer a trincheira... mas fique avisado que se Moya estiver lá embaixo..." A voz do comandante do Atlantis EVA estava aflita. Havia uma sensação silenciosa e terminal de perda na mensagem, e ninguém disse uma palavra. "... Se ela está lá embaixo... nós... Não vai sobrar muito para encontrar. Está além da profundidade do esmagamento."

Mears lutou contra um nó crescente em sua garganta. Dez milhas quadradas de fundo do mar, todos apontando para um resultado possível - Moya estava no fundo de uma ravina com mais de 20.000 pés de profundidade. Embora Atlantis pudesse chegar lá sem problemas, a probabilidade de o Moya sobreviver à descida era quase nula. O grande submarino teria afundado lentamente... e a pressão da água teria aumentado exponencialmente...

A voz de Hitchcock era monótona. "Raptors... nós fizemos tudo o que podíamos. Todas as asas sejam avisadas; a trincheira Ballard é uma zona impossibilitada de navegarmos."

A tenente Mears apertou mais controles em seus consoles, perdendo rapidamente a paciência. "Senhor, um submarino de 1.000 pés de comprimento não desaparece simplesmente... eles ainda podem estar vivos e simplesmente escondidos na trincheira-" Mears soube no momento em que ela disse que era quase impossível. O Atlantis passou pela trincheira e a bombardeou com os mais avançados sistemas de hipersonar já montados em um submarino, e não encontrou nada.

A resposta de Hitchcock foi exatamente o que ela esperava, e ele não pareceu muito animado. "Tenente, nós vasculhamos dez milhas quadradas do fundo do mar com um sensor praticamente infalível. Você sabe tão bem quanto eu que se o Moya está no fundo daquela ravina... Não vou correr o risco de enviar meus pilotos para uma trincheira tão mal mapeada que você pode bater em um recife de coral e nem vê-lo chegando. Enviar uma sonda é nossa melhor aposta - defina um curso de volta para a Atlantis. Esta missão acabou."

Os Raptors circundaram o local mais uma vez como abutres em uma fera morta. A visão assombrosa dos submarinos arruinados no fundo do mar quase parecia uma premonição – a encarnação do próprio medo; uma guerra com a Macronésia. Um novo amanhecer estava chegando, com um olhar final, os Raptors aceitaram que o destino nem sempre foi tão gentil e foram para casa.

\*\*\*

O capitão Farmer estava sentado em seus aposentos ouvindo Bagatelle em lá menor de Beethoven; mais comumente conhecido no mundo como "Fur Elise". As notas lentas e fluidas refletiam seu estado de espírito... a constante variação daquele arpejo simples e renomado, tocado tristemente em um solene réquiem de tristeza, arrependimento e, ao mesmo tempo, beleza. Farmer balançou a cabeça enquanto olhava por uma grande janela de vidro reforçado de seus aposentos para o mar além. Atlantis estava a uma profundidade de apenas cento e sessenta pés. A água lá fora era de um azul celeste misterioso e cintilante, iluminado pelos raios de sol que se filtravam da superfície acima, e ele não pôde deixar de se sentir tão vazio e melancólico quanto a vista que estava olhando.

As mesmas perguntas constantemente perfuravam sua cabeça; o que ele poderia ter feito diferente? O que aconteceu durante os momentos finais e trágicos da batalha? Depois de quase dezessete horas sobre o local, e encontrando pouco mais do que escombros espalhados sobre o cume abaixo, e não encontrando absolutamente nada nas ravinas e trincheiras complexas e sem esperança de Ballard, ele se resignou ao fato de que 242 pessoas tinham mais provavelmente morrido no Moya - com a Capitã Annika Hanssen provavelmente incluída nessa contagem. Ele conhecia Hanssen desde seus dias de academia. Perder seu amigo de uma vida inteira assim parecia... errado. Todos eles sabiam dos riscos quando se juntaram à marinha, mas era não saber exatamente o que tinha acontecido que o estava atormentando. Seu relatório disse oficialmente que Moya era "MPD", ou Desaparecido, Muito Presumivelmente Destruído.

Ele foi chamado para longe de seus pensamentos profundos quando o interfone tocou em sua mesa. Parando a música, ele foi até o console do computador e apertou o botão de chamada. O terminal do computador se deparou com o rosto angustiado do comandante Michael Bishop na ponte do VAdS um pouco mais à frente. "Desculpe incomodá-lo, capitão, mas você tem uma transmissão do secretário-geral Sawa em Pearl Harbor... É uma prioridade, senhor."

Farmer acenou com a cabeça em derrota. Ele já sabia sobre o que seria a ligação, e ele estava temendo isso o dia todo. "Obrigado, comandante. Passe para o secretário-geral."

O XO parecia hesitante enquanto concordou; seus lábios se contraíram em uma linha tensa e preocupada e seu rosto desapareceu, imediatamente substituído pelas feições incrivelmente irritadas do secretário-geral da UEO - este não era um político feliz.

"Que diabos está acontecendo lá embaixo, Chris?" balbuciou o secretário-geral. "Primeiro eu ouvi que o Atlantis entrou em águas neutras da confederação sem autorização e destruiu quatro SSNs da Aliança no processo, e ainda por cima, estou lendo relatórios me dizendo que o Moya foi destruído! Você percebe que isso pode levar à guerra, não é! Eu jurei que poderia contar com você..."

O capitão Farmer não estava de bom humor, e provavelmente era bom que estivesse separado do secretário-geral por cerca de mil milhas náuticas do Oceano Pacífico. "Almirante!" ele disse abruptamente, optando de propósito por usar a patente de militar aposentado, em vez de seu título formal dentro da UEO. "Senhor... Aqueles submarinos da Aliança atacaram uma base de mineração civil em águas neutras. A colônia enviou um pedido de socorro geral. Eu segui a lei internacional em minhas ações, e não vou beijar o traseiro de Jean-Luc Xavier apenas para evitar uma guerra enquanto ele mata mulheres e crianças como fez ontem."

Sawa ainda estava furioso. "E o que lhe dá o direito de tomar essa decisão, capitão Farmer? Você pode estar seguindo ordens permanentes, mas eu teria pensado que a ideia de causar uma guerra com a Macronésia poderia ter sido suficiente para repensar como você aborda essas situações! Estou chamando Atlantis para Pearl - imediatamente. Você criou uma exibição de fogos de artifício política absolutamente espetacular sobre esta operação, capitão. Haverá um inquérito."

O lábio do Farmer se curvou com veneno. "Eu adoraria, senhor. Atlantis sofreu danos durante nosso... compromisso, e meus engenheiros ainda estão avaliando isso. Até que isso seja feito, não estamos, respeitosamente, indo a lugar nenhum. Eu gostaria de permissão para continuar procurando por Moya-"

"Droga, capitão!" disse Sawa novamente com descrença enfatizada. "Agora, você tem sorte que eu não ordenei ao Comandante Bishop para substituí-lo por negligência do dever!"

Farmer não vacilou. "O Comandante Bishop, Senhor Secretário, apoiou todas as decisões que tomei. Você verá que o sentimento geral neste submarino em relação às minhas ações é bastante unânime."

"...Você está ameaçando um motim, capitão?"

"Dificilmente, senhor. Estou apenas informando que este submarino não está em condições de fazer uma viagem a Pearl Harbor. Tempo."

Sawa suspirou, finalmente aceitando que não valia a pena discutir com o Capitão. "Chris, estamos fazendo o melhor que podemos. Mas, por favor, não complique as coisas piorando as coisas. Fique longe de problemas. Assim que você for capaz, volte para Pearl." e então, desligou.

A imagem do comandante chefe piscou e o Capitão Farmer suspirou. Voltando-se para o mirante, ele voltou aos seus pensamentos, esquecendo-se completamente de tudo que Sawa havia dito. Eles estavam sentados na ponta de um iceberg muito grande, mas o quão grande ainda estava para ser visto...

A tenente-comandante Gale Weathers estava sentada no refeitório do Atlantis com os relatórios do dia. Toda a tripulação estava agora muito ciente do que havia acontecido com o Moya, e o capitão Farmer havia organizado um serviço memorial marcado para aquela noite. Para os oficiais da ASV, um serviço formal seria realizado na ponte de observação do navio, para o restante da tripulação, um minuto de silêncio seria observado logo em seguida. Ela ainda estava lutando para entender a magnitude de tudo isso. 242 pessoas: mortos. E para quê? Moya era o submarino mais célebre da frota da UEO, e agora seu destino parecia fadado a se tornar um mistério do tempo.

Terminando o primeiro relatório, ela o colocou de lado e percebeu que havia uma longa sombra sendo lançada sobre ela. Ela olhou para cima para ver o comandante Michael Bishop, sua expressão ilegível, como se algo estivesse em sua mente. Mas ela ainda conseguiu sorrir quando ele olhou para ela. "Oh, eu estava apenas-"

Ele acenou para ela quando estava prestes a se levantar. "Não, não, comandante. Por favor, continue. Eu estava apenas de passagem e notei que você parecia... que precisava de um amigo."

Ele ergueu uma sobrancelha. "Senhor, eu não sei o que você quer dizer..."

Bishop olhou para três canecas de café vazias ao lado da tenente-comandante e sorriu, irônico.

Weathers sorriu francamente. "Bem... apenas dois desses são meus," ela confessou com um sorriso malicioso. Por favor, comandante, sente-se."

Michael sorriu e puxou uma cadeira. "Me chame de Michael", disse ele. "...E parece que a merda ainda vai ser espalhada no ventilador."

Weathers franziu a testa quando ela colocou outro relatório. "Hã?"

Bishop baixou um pouco a voz, para não ser ouvido pela outra tripulação ao redor da sala dos oficiais. "O comando atingiu o teto", explicou. "Os Macs estão jogando todo tipo de porcaria política no Conselho de Segurança, na UE, no NORPAC e até no NSC. Parece que eles estão um pouco chateados por termos destruído alguns de seus barcos de ataque."

Gale não pareceu muito surpresa, revirando os olhos levemente. Este não foi um evento extraordinário, e ao lidar com a Macronésia – em particular Jean-Luc Xavier – a UEO estava bastante acostumada ao melodrama em quantidades gratuitas. "Então, o que há de novo? Mesmo assim... a UEO está sobrecarregada o suficiente sem aumentar os problemas. Qual é a opinião da assembléia geral sobre isso?"

Michael hesitou. Algo estava diferente desta vez. "Vai haver uma investigação. E parece que eles levaram isso muito a sério. O próprio secretário-geral falou com o capitão e efetivamente encerrou nossas ordens."

"Até as ordens para achar a Moya?"

Bishop olhou para a mesa, sorrindo levemente, e depois voltou para Weathers se desculpando. "Perdão. Isso não está te animando, está?"

Ela sorriu para ele enquanto colocava de lado outro relatório. "Não... Na verdade não. Mas está tudo bem; pelo menos é algo para falar. Eu estava ficando meio entediado."

Michael suspirou enquanto sorria e afastou a cadeira da mesa. "Bem, eu tenho que voltar para a ponte de controle. É meu turno em alguns minutos, então eu te vejo mais tarde."

"Sim, claro", ela respondeu com um sorriso, parecendo mais do que um pouco convencida de que Bishop estava completamente acabado. "Vá com calma."

Bishop começou a se virar, mas estava extremamente hesitante e cercado por um ar tenso e nervoso. Ela riu um pouco, olhando para ele, tendo uma boa ideia do que estava na mente do Comandante. "Tem mais alguma coisa que você quer falar?"

Um meio sorriso estava mal escondido nas feições de Michael - a expressão simulada de surpresa pouco ajudou. "Não, não... bem... na verdade..." O breve suspiro que se seguiu foi uma história reveladora de que não havia como voltar atrás. Gale Weathers parecia bastante entretida. "Eu estava... imaginando... se você estaria ocupada amanhã à noite."

Weathers balançou a cabeça, com um sorriso largo e um brilho nos olhos. "Não, não realmente... Houve alguma razão em particular para você ter perguntado?"

Michael sorriu. Ela não ia tornar isso fácil para ele. "Bem, eu conheço este ótimo restaurante em Waikiki. Você gostaria de... hm, você sabe. Sair um pouco? Jantar? Almoço? Ou sei lá, até mesmo um café-"

Demorou um pouco, mas o comandante do Atlantis finalmente disse o que queria. Weathers tinha se divertido. "Eu adoraria. Vejo você mais tarde."

Michael Bishop sorriu, grato por pequenas misericórdias. "Ótimo. Bem, acho que te vejo mais tarde, Tenente Comandante... quero dizer, Gale."

Bishop não perdeu tempo em se esconder enquanto saía da sala rapidamente, tendo completado sua missão, mas ainda se sentindo um pouco estranho. Não importava quantas vezes esses encontros acontecessem; eles nunca ficaram mais fáceis. Gale Weathers sorriu para si mesma novamente enquanto voltava ao seu trabalho com um sorriso conhecedor. "Sim... Ele gosta de mim..."

Andando pelo corredor B-1, logo atrás da ponte, Michael Bishop ainda estava se livrando do nervosismo, embora não fosse tão ruim, considerando que a resposta que recebeu ao convite foi positiva. Relativamente falando, ele se sentiu bastante animado com isso - mas não teve muito tempo para pensar - pois o PA do navio repentinamente ecoou pelos corredores. "Todos os oficiais superiores; apresentem-se à sala de reuniões do capitão imediatamente."

Bishop parou assim que entrou na ponte e suspirou profundamente. A bordo desse submarino, ele estava descobrindo rapidamente que nunca havia um momento de

tédio. Sempre havia algum detalhe de ser um oficial sênior com o qual precisava lidar. Voltando ao longo de seu caminho, ele voltou pelas portas de concha para a sala de reuniões.

As coisas pareciam sombrias na Atlantis desde o ataque a Nintoku. Bishop também não achava que fosse apenas a perda do Moya. A ideia de uma guerra com a Aliança Macronésia não emocionou a tripulação nem um pouco, e hora após hora, a perspectiva de que isso viria a acontecer parecia ficar cada vez mais provável. Atravessando as portas duplas do quartel, ele acenou respeitosamente para os oficiais reunidos que o haviam precedido na reunião. Gale Weathers estava entre eles, que prontamente o encarou com um sorriso presunçoso. Ao lado de seu tenente comandante Reynolds, tenente Birkhoff, chefe Torres e, finalmente, sentado à cabeceira da longa mesa, o capitão Chris Farmer.

Depois de se sentar ao lado do capitão no lado direito da mesa, o capitão sorriu com um aceno educado e foi direto ao ponto. "Nós não vamos voltar para Pearl Harbor", ele disse calmamente.

A inquietação rapidamente se espalhou ao redor da mesa e vários dos oficiais mais subalternos se agitaram em seus assentos, sem saber exatamente o que fazer com a decisão do capitão. Farmer tinha mais ou menos declarado sua intenção de desobedecer a uma ordem direta do Comando de Frota da UEO. "Estou prestes a cometer uma violação de nossas ordens", continuou ele. "Fomos chamados de volta a Pearl Harbor aguardando uma investigação de minhas ordens para defender Nintoku. O Comando da UEO acredita que nossas ações foram... injustificadas. a um tiroteio aberto com as forças da Aliança. Não, eu não sei o que a Aliança exigiu da Assembleia Geral... mas a indicação parece ser que haverá um inquérito completo como resultado."

O chefe Torres foi cauteloso com sua pergunta. "Senhor, permissão para falar livremente?"

Farmer permitiu e Torres recostou-se na cadeira. "Você sabe, senhor, que no caso de você ser chamado perante uma comissão de inquérito e sua decisão de desobedecer a essas ordens for questionada... muitos de nós terão que testemunhar isso."

Farmer sorriu levemente e balançou a cabeça. "Eu entendo isso, chefe... Qualquer um que não queira se envolver com isso pode sair agora... e eu anotarei sua objeção em meu registro. Você será absolvido de toda responsabilidade por essas ações."

Os oficiais se entreolharam com severidade, mas não se moveram de seus assentos. Farmer olhou para todos eles com muito cuidado e terminou seu longo olhar prestando atenção especial ao comandante Bishop. "Deixe-me deixar isso perfeitamente claro... sob os regulamentos navais, você é obrigado a me dispensar do comando para isso. Ou para ser específico; o comandante Bishop é. Se ele decidir fazer isso, não vou impedi-lo... mas saiba disso. Eu não forçaria tal situação a menos que acreditasse que era absolutamente necessário."

Bishop o olhou preocupado. "Você deseja explicar isso, senhor?"

Farmer inclinou a cabeça, como se sugerisse que estava feliz em atender. "Computador", ele disse claramente, "Mapa, por favor. Os montes submarinos do Imperador: Um-sete-cinco a leste por zero-quatro-zero ao norte."

O computador emitiu um bipe afirmativo e respondeu diminuindo as luzes da sala e apresentando um grande mapa holográfico sobre a mesa da ala. Satisfeito com isso até aquele momento, Farmer solicitou mais detalhes "Sobrepor cursos projetados de UEO Atlantis ASV 8100 e UEO Moya DSV 4600 entre as datas de um-um-zero-seis-quatro-um e um-um-um-dois- quatro e um."

Uma longa linha vermelha foi projetada sobre o mapa girando lentamente. A linha teceu seu caminho pela cadeia de montanhas, trazendo-a notavelmente perto da colônia Nintoku, enquanto ao mesmo tempo; uma linha azul foi sobreposta mostrando a localização relativa do Moya ao longo da missão. Os oficiais reunidos franziram a testa quando começaram a ver o padrão, mas Farmer não havia terminado. "Computador... Exibe a localização do UEO Atlantis e UEO Moya a partir de mil e quatrocentos em um-um-zero-sete-quatro-um."

O computador apitou novamente quando sobrepôs um par de deltas dourados acima dos caminhos azul e vermelho. O coração de Bishop pulou uma batida quando ele viu a conexão; Atlantis estava sentado confortavelmente fora das águas territoriais da colônia Nintoku... enquanto Moya estava seguindo quase cem milhas náuticas ao sul... diretamente sobre um sistema massivamente complexo de trincheiras e montanhas que incluíam a trincheira Ballard. Farmer balançou um dedo desconfiado para a imagem projetada, olhando para seus oficiais com um olhar cauteloso. "Não é engraçado como assim que passamos pelas cadeias de Nintoku... os Macs decidem atacar a colônia, e por alguma coincidência incrível, o Moya é pego no meio de um dos labirintos mais traiçoeiros do norte do Pacífico?"

"Bem, maldito seja..." disse Reynolds enquanto tudo se encaixava. "Eles estavam nos esperando?"

"É a única maneira de racionalizar a situação", disse Farmer, impotente. "Os Macs atingiram Nintoku com oito submarinos de ataque rápido. Nintoku nada mais é do que um estabelecimento de mineração com defesas fracas e muito pouco valor estratégico. Por que eles enviariam tanto poder de fogo contra tal alvo?"

"A menos que eles esperassem problemas", disse Bishop com os olhos apertados.

Weathers parecia um pouco cético. "Senhor, os detalhes de nossa missão foram classificados pelo mais alto nível de comando da UEO. Como eles puderam coordenar um ataque tão preciso?"

"Essa é a única coisa que não consegui responder, Tenente Comandante", explicou o Capitão. "E é exatamente por isso que não gosto do que estou vendo... e por isso estou inclinado a desconsiderar nossas ordens de retornar a Pearl Harbor."

"Ok, supondo que eles soubessem..." começou Reynolds, colocando o cenário hipotético de lado. "...Você está tentando dizer que Nintoku foi uma distração para nos afastar do Moya?"

"...Exatamente", confirmou Farmer sombriamente e com uma escuridão estranha que conseguiu enviar arrepios na espinha de quase todos na sala. "Estamos afastados de Moya, fora de qualquer alcance possível para responder a um pedido de ajuda... e no momento em que somos engajados pelos macronésios aqui em Nintoku, o Moya é convenientemente engajado por mais forças da Aliança... e desaparece."

"Então Moya foi o alvo o tempo todo", disse Weathers, afirmando o óbvio. "...Mas por que?"

"Eu não sei. Sim, Moya tem sido um espinho no lado da Macronésia, mas fazer algo assim, já que Moya estava literalmente a apenas alguns meses da desativação, não faz sentido. Os Macs acabaram de arriscar uma guerra aberta ... e parecem ter conseguido muito pouco no processo. Minha pergunta é por quê?

O Comandante Reynolds olhou nervosamente para frente e para trás. Ele não conhecia seu capitão o suficiente para fazer qualquer julgamento real sobre seu caráter, mas, mesmo assim, era uma pergunta válida. "Senhor, você está arriscando muito com base em uma suposição bastante incompleta. Se estiver errado, será levado à corte marcial.

"Não tenho dúvidas disso, senhor Reynolds", confessou Farmer com um sorriso irônico. "Como eu disse no início desta reunião, quem não quiser se envolver nisso pode protestar, e eu não vou pensar mal de você por fazê-lo. Comandante Michael Bishop... Lamento apresentar esta situação a você, mas a menos que você me libere do dever aqui e agora... você será um cúmplice de uma lista bastante extensa de crimes."

Bishop parecia estar considerando o aviso de Farmer muito seriamente por um momento, trabalhando sua mandíbula com um sorriso torto. Ele conhecia o capitão há alguns anos e o respeitava como colega e mentor. O homem era uma lenda viva, e agora estava pedindo o impossível não apenas a si mesmo; mas sua tripulação. A grandeza tinha limites... e hoje esse limite seria definido pelas ações de apenas alguns bons homens e mulheres e seu Capitão, contra a vontade de suas ordens mais altas. "Capitão..." ele disse com calma deliberação, "... Dado o meu histórico, eu realmente não posso me ver dispensando um oficial superior de comando e fugindo disso. Eu provavelmente seria levado à corte marcial por sequer considerar isso. Se você quiser ir e explodir mais australianos... estou com você. Meu registro só poderia ser melhorado por uma coisa dessas."

O riso dos outros oficiais confirmou sua concordância mútua com a avaliação grosseira do comandante, e o capitão do Atlantis só pôde sorrir. Essa tripulação, ao que parecia, o seguiria até o inferno se ele pedisse. Ele só esperava que não chegasse a isso. "Nesse caso, Comandante... estabeleça seu curso para a Trincheira Ballard."

Com a reunião tão informalmente encerrada, Farmer levantou-se da mesa, acenou novamente para seus oficiais em um agradecimento silencioso pelo apoio e saiu rapidamente da sala. Enquanto os outros oficiais ao redor da mesa se levantavam e partiam de maneira semelhante, Bishop caminhou silenciosamente até onde Gale Weathers estava sentada e sussurrou em seu ouvido. "Parece que vamos ter que adiantar aquele jantar."

# UEO Atlantis ASV 8100

## 9 de novembro de 2040

Estava quieto na ponte do Atlantis enquanto o capitão Farmer estava sentado pacientemente verificando seus monitores e consoles, vasculhando uma montanha de relatórios do departamento do outro lado do submarino. A UEO ordenou que o Atlantis voltasse a Pearl Harbor. Ele havia ordenado que ela ficasse exatamente onde estava. Isso lhe daria tempo para descobrir exatamente o que tinha acontecido nos últimos dias, mas isso era tudo que lhe daria. O secretário-geral não acreditou em uma palavra de sua história sobre danos e avaliações. E em breve, provavelmente haveria uma verdadeira armada de submarinos UEO perseguindo-o. Quase na hora, o comunicador do Atlantis, Seymour Birkhoff, virou-se de seu posto para encarar o Capitão. "Senhor, acabamos de receber uma transmissão. Eles estão tentando nos contatar diretamente da rede de satélites há cerca de 12 horas. Querem saber o que estamos fazendo."

Farmer sorriu conscientemente. "Eu estava imaginando quando eles poderiam tentar isso... Envie isto de volta; a antena do satélite está danificada, comunicações diretas não são possíveis. Os motores ainda estão sendo consertados."

O jovem Birkhoff sorriu, parecendo bastante cético. "Acha que eles vão comprar essa mentira, senhor?"

"Não", confessou o capitão. "Espero que sejamos escoltados de volta a Pearl por um esquadrão de cruzadores de batalha."

"Sim, senhor... enviarei a mensagem."

O moral entre a tripulação era relativamente alto. Apenas um dia antes, um bando de políticos e burocratas estava preparado para tirar o Atlantis da linha por causa da burocracia quando havia coisas consideravelmente mais importantes em jogo. Os capitães enfrentaram esse tipo de barreira por mais de uma década. Agora não foi diferente. Se uma corte marcial fosse a única maneira de descobrir a verdade do que estava acontecendo, então Farmer não aceitaria de outra maneira. Nem uma única pessoa a bordo protestou contra as ordens de desobedecer ao comando da UEO, e isso deu à tripulação um senso de propósito renovado. Havia um ar de

desafio e ousadia em todo o navio, e nunca em toda a sua carreira o capitão Farmer conheceu uma tripulação melhor. Ele se virou para a estação de EVA ao lado da Ponte e o Comandante Reynolds encontrou seu olhar. "Senhor?"

"Comandante, equipes de salvamento prontas para examinar os destroços lá fora e mover a sonda WSKRS para a posição de uma busca na área."

"Sim senhor."

O sistema de sondas WSKRS era uma rede de 3 pequenos 'satélites de recuperação de conhecimento marítimo sem fio' apropriadamente chamados de "Whiskers". Os satélites eram usados principalmente para coletar dados do mar ao redor, mas podiam ser usados para uma infinidade de outras tarefas. Nesse caso, os satélites WSKRS reuniriam e analisariam informações sobre o que havia no campo de detritos, catalogando tudo dentro dele e, com a ajuda do computador do Atlantis, tentariam discernir exatamente o que havia acontecido. Era um tiro no escuro, mas com todo o corpo de EVA procurando as profundezas da trincheira abaixo, e o WSKRS traçando mapas detalhados das cadeias de montanhas, era a melhor chance que eles tinham...

O comandante Gabriel Hitchcock estava tendo uma semana ruim. A missão sombria de explorar o campo de destroços abaixo não estava ajudando. Sentado no assento do piloto do mini-submarino de curto alcance Sea Launch, ele começou a sequência de inicialização de todos os seus sistemas e colocou os cintos de segurança.

"Boa tarde, Tenente Comandante", disse ele sem rodeios. Ele conhecia Gale Weathers apenas por contato. Enquanto ela era uma pilota certificada, seus caminhos raramente se cruzavam por causa de suas condições de trabalho notavelmente diferentes. Hitchcock era um piloto de caça, e mais de dez anos mais velho que ela, mas ela era uma oficial do leme da frota que estava sentada na ponte de um navio de guerra de 240.000 toneladas. Eram campos de trabalho dificilmente comparáveis.

"Olá, senhor," ela cumprimentou de volta, sentando-se e colocando o fone de ouvido do rádio. "Parece que você teve um dia difícil."

"Eu odeio esse tipo de missão", ele confirmou com tristeza. E nada mais precisava ser dito.

"Eu sei o que você quer dizer," ela disse distante enquanto percorria várias listas de verificação. "Tudo bem... vamos fazer o pré-voo. Combustível?"

"As reservas estão cheias."

"Reator?"

"Online e operando em níveis normais."

Eles terminaram a lista de verificação pré-voo rapidamente, e o Comandante Hitchcock colocou o último dos controles em marcha lenta - a lancha estava pronta para a decolagem. "Tudo bem, Tenente Comandante, nos dê autorização e estamos fora daqui."

"Sim senhor." Inclinando-se, ela ligou o rádio e se acomodou em seu assento, ficando confortável para o que provavelmente seria uma missão longa e muito monótona. "Controle do convés marítimo, aqui é o Sea Launch Eight-One-Zero-Zero-Six solicitando autorização de lançamento."

A resposta foi notavelmente clara; quase como se a pessoa falando estivesse bem ao lado dela. Ela reconheceu a voz como a do tenente-comandante Dennis Reynolds. "Lançamento Marítimo Oito-Um-Zero-Zero-Seis, aqui é o Controle EVA. Você está liberado para partida imediata. As portas do mar estão abertas."

"Obrigado, Dennis. Oito-Um-Zero-Zero-Seis; fora."

Soltando o rádio, Weathers colocou o último dos sistemas do lançamento on-line e desengatou os grampos de ancoragem que seguravam a nave presa ao compartimento de ancoragem submerso dos conveses EVA inferiores do Atlantis. "Ela é toda sua, senhor", disse ela, olhando para Hitchcock.

O comandante mais velho afrouxou o manche e colocou uma pequena quantidade de aceleração reversa. A lancha recuou de seu ancoradouro, girando seu longo casco para ficar de frente para as enormes portas marítimas externas. As portas pesavam pelo menos oitenta toneladas e eram a única coisa que protegia os conveses internos do submarino da pressão de esmagamento externa. A mais de três mil pés de profundidade, não havia luz natural. Guiado pelos holofotes das baias de EVA do Atlantis e seus próprios holofotes, ele saiu da proteção do VAdS e foi para a escuridão infinita.

Manobrou sobre o campo de detritos; as sondas WSKRS, os Sea Launches e 'Sea Crabs' vasculhavam o fundo do mar ao seu redor em busca de respostas. Os Sea Crabs eram pequenos submersíveis de tripulação única que, sem surpresa, se

assemelhavam a um caranguejo. Seus braços longos e polivalentes eram excepcionalmente úteis para esse trabalho.

Acima deles, o Atlantis manteve sua posição. Visíveis apenas por suas luzes de trabalho, as equipes de manutenção adaptadas ao EVA ainda trabalhavam para reparar completamente os danos no casco do grande submarino feitos pelos macronésios apenas alguns dias antes. De sua posição na lancha, eles pareciam pontos insignificantes na escuridão, e Weathers nunca tinha realmente apreciado o quão grande o barco realmente era até aquele momento. Suas asas enormes e arrebatadoras, linhas fluidas e biopele iluminada por holofotes faziam a Atlantis parecer um recife artificial gigante. Era uma visão estranhamente bela, e ela teve que desviar o olhar para voltar à tarefa em mãos, continuando a traçar a topografia do fundo do mar. Milhares de metros quadrados de campo de destroços estendiam-se pela escuridão ao redor dela - era uma visão assustadoramente sinistra. Os segredos que a escuridão ocultava e as muitas vidas que ela havia reivindicado eram figuras perdidas na história. Mas por alguma razão, a humanidade continuou a retornar àquela escuridão...

Sentado em uma poltrona em sua cabine, o capitão Farmer estava sentado em silêncio ao som de Mozart, tomando uma taça de vinho *Chatêau Picard* 2020. Ele não estava realmente prestando atenção enquanto estudava cuidadosamente um conjunto de esquemas em um tablet de mão. Os esquemas eram os do UEO Moya VAdS; um casco longo e delgado baseado no desenho biológico de uma lula. Seu arco formava uma ponta de flecha longa e aerodinâmica que cortava quase um quarto do comprimento antes de cair rapidamente para um pescoço longo e fino que estava conectado à hidrosfera – conectado à seção central por quatro pontes em forma de cruz. A popa caiu para uma longa seção em forma de charuto do casco que terminava com um conjunto de quatro lemes, que também se assemelhavam aos tentáculos de uma lula. Tecnicamente falando, embora o design fosse incomum, também era a forma mais lógica para um submarino. Criaturas que passaram milhões de anos se adaptando a um ambiente aquático foram compreensivelmente os projetos náuticos mais simplificados do planeta, e aprender a replicar suas formas vivas foi o santo graal do projeto submarino. Moya era o barco perfeito e, em última análise, foi seu componente humano imperfeito que provocou sua morte. Atlantis também foi projetada com essas mesmas teorias de design como base de sua construção. O que foi necessário para enviar o grande submarino ao fundo do Oceano Pacífico, para nunca mais ser visto?

Ele havia analisado quase todos os fragmentos de dados não classificados no VAdS. Sim, o Moya era um projeto antigo; seus sistemas de engenharia

fundamentais há muito superados por tecnologias mais novas e avançadas. Mas seus conceitos básicos de design ainda eram o núcleo de tudo o que a UEO fazia; manutenção da paz, exploração, ciência. Estrategicamente falando, destruir o Moya há 10 anos faria muito sentido; ela era a nave mais poderosa da frota da UEO na época. Mas fazer isso agora, no momento em que a Atlantis e Aquário estavam entrando em serviço, era completamente ilógico. Por que a Macronésia criou uma distração tão elaborada para destruí-la?

A próxima coisa em sua mente foi o campo de destroços abaixo; algo tão grande quanto Moya não simplesmente desapareceu sem deixar rastro. Mesmo que o submarino de mil pés de comprimento tivesse sido totalmente destruído e transformado em uma pilha de metal triturado, 32.000 toneladas de detritos eram muito fáceis de encontrar, e simplesmente não havia destroços suficientes sob o Atlantis para somar esse número. E mesmo que houvesse, a única maneira de uma nave tão grande poder ser tão destruída seria com uma arma nuclear. Mas ele sabia que essa não era a resposta, se uma arma nuclear realmente tivesse sido detonada, não apenas a Atlantis e quase todas as principais estações de monitoramento sísmico a detectariam, mas toda a área onde a Atlantis agora pairava teria sido encharcada de radioatividade e contaminação. Abaixando o bloco, o Capitão se levantou e esfregou o rosto. Ele não dormia há 24 horas, e os efeitos disso estavam começando a aparecer. A insônia estava começando a se instalar e, embora estivesse cansado, não conseguia dormir, mesmo que tentasse. O interfone tocou de sua mesa e ele desligou a música que agora ele tinha esquecido totalmente e caminhou até a mesa.

"Este é Farmer. Vá em frente."

A voz do chefe B'Ellano Torres voltou cheia de energia e muito viva; algo que Farmer não tinha naquele momento. "Engenharia aqui, senhor! Acabamos de puxar alguns destroços dos destroços do lado de fora. Encontramos alguns... resultados interessantes. Achei que você gostaria de vir aqui e ver."

O capitão suspirou. Ele não precisava disso agora, mas o dever raramente dava o que alguém "precisava". "Sim, Chefe. Estarei aí em alguns minutos. Obrigado."

O suboficial B'Ellano Torres franziu a testa novamente enquanto examinava as leituras do computador que estava tirando do grande pedaço de escombros que estava no meio da baia dezesseis no hangar do Deck E do Atlantis. Ele sabia pelos restos esfarrapados da biopele que ainda se agarravam ao revestimento de titânio que tinha que ter vindo do Moya, e ele só esperava que o pedaço de destroços continha algum tipo de resposta. Equipes de tecnologia se aglomeraram em torno

dos hangares para examinar diferentes coisas recuperadas do campo de destroços abaixo. Uma tarefa mundana; alguns objetos eram de natureza mais incomum, como panelas e frigideiras que pareciam ter vindo das cozinhas e, em alguns casos, conjuntos inteiros de turbinas de *Subfighters* destruídos – tanto UEO quanto Macronésios. Outros itens incluíam pedaços de revestimento de titânio do casco muito parecidos com o que ele próprio agora examinava. O computador trabalhou rapidamente para analisar amostras dos destroços por meio de espectroscopia, analisando em profundidade a composição atômica e molecular do material em questão. O processo em si era bastante simples e, para ele, muito chato, mas os resultados que estavam sendo produzidos eram tudo menos isso.

O engenheiro-chefe então notou o capitão se aproximando com o canto do olho e acenou para ele. "Capitão? Por aqui."

"O que é isso?" perguntou o capitão, lançando um olhar cauteloso sobre o pedaço de metal quebrado e rasgado.

"Fragmento de revestimento de casco de liga de titânio-aço-carbono de grau 5 de construção NORPAC padrão com o que resta de uma pele de casco semi-orgânica UEO de 2ª geração."

Farmer olhou para Torres incrédulo. Ele sabia exatamente qual era o objeto, mas o que não sabia era o que significava. "...Ok, então é um pedaço de casco de um submarino UEO. E?"

"E", acrescentou Torres incisivamente, entregando a Farmer um tablet com várias páginas de dados sobre ele, "encontrei algo muito interessante sobre ele no segundo em que as equipes de salvamento o colocaram a bordo. Agora, sendo engenheiro, não sei nada sobre peles biologicamente modificadas, mas quando eu vi isso... bem, vamos apenas dizer que chamou minha atenção."

Torres caminhou até o pedaço de destroços e, puxando uma chave inglesa de seu cinto, começou a dar um golpe sólido no casco de titânio quebrado ao longo de sua borda rasgada. Para grande espanto de Farmer, ele desmoronou como arenito molhado, enviando fragmentos frágeis de metal e biopele pelo convés sob seus pés. "...Isso não é possível."

Torres sorriu vitorioso. "Bem, com todo o respeito, senhor. Você não é a primeira pessoa a dizer isso sobre esse tipo de anormalidade. Mas eu lhe asseguro, é possível. Eu já vi isso antes."

"Você já viu isso antes? Mas como?"

"Sim", confirmou o engenheiro com desânimo. "Mas o que realmente chamou minha atenção é essa biopele. Você está familiarizado com esse material, certo?"

"Claro", disse Farmer com uma sobrancelha franzida. "Atlantis usa a mesma tecnologia. Uma pele semi-orgânica de três camadas que cobre o casco externo. É mais ou menos apenas uma alga geneticamente modificada... mais espessa do que a pele de uma baleia jubarte."

"Sim, e duro como pregos para quebrar", disse Torres, resumindo o ponto que ele estava tentando fazer. "O problema é que esta biopele em particular está morta. A biopele deve se regenerar se danificada. É uma medida paliativa para selar as brechas do casco, mas neste caso, é como se algo tivesse vindo e sugado todas as proteínas dessa... folha." Como se acentuasse seu ponto, Torres raspou as unhas sobre o material supostamente emborrachado, apenas para que ele se quebrasse sem esforço sob seus dedos.

Farmer olhou para o pedaço esfarrapado do casco, tentando entender o que poderia ter causado o grau de dano diante dele. "Você disse que já viu isso antes..." ele disse cuidadosamente.

"Sim. O que temos aqui é um colapso completo das ligações químicas dentro da liga do casco e da biopele. Elas foram mais ou menos momentaneamente liquefeitas e derretidas juntas, e se tornaram extremamente quebradiças no processo."

Agora que pensou nisso, o Capitão Farmer também tinha ouvido falar disso acontecendo. Mas este foi de longe o exemplo mais extremo que ele já tinha visto. "Subducção," ele concluiu finalmente.

"Sim", disse Torres. "Isso só poderia ter sido feito por uma arma de subducção macronésia, ou por algo desconhecido. Alguma tecnologia ou força fora do que é dominado por humanos. Agora, quando eu estava ajudando a construir este barco, fizemos um monte de experimentos realmente estranhos e interessantes .... O rendimento das armas teria que ter sido muitas vezes maior do que qualquer coisa que vimos até hoje."

"SD-12s?" perguntou Farmer, referindo-se aos canhões *Subduction* da Macronésia que foram montados a bordo de seus cruzadores pesados da classe Tempest - um navio que a UEO ainda não havia encontrado em batalha direta.

"Possivelmente, mas eu ficaria surpreso. Acho que isso está além das capacidades do SD-12. Digo que o que quer que fosse teria sido consideravelmente maior em tamanho físico e rendimento."

Isso mudou quase tudo - a Macronésia nunca havia usado tecnologia de subducção como arma antissubmarina. O fato de agora terem provas de que essa arma havia sido usada contra Moya levantava algumas questões muito perigosas. Certamente, Farmer não iria considerar outra solução - como as encontradas nos livros de ficção científica. Isso era a vida real, e seu ceticismo não aceitaria qualquer outra variante.

"Ok, chefe. Continue trabalhando nisso. Se você encontrar mais alguma coisa incomum, me avise imediatamente."

"Pode deixar, senhor."

**Base de Comando UEO, São Francisco, Califórnia. América do Norte.**

**10 de novembro de 2040**

A luz do dia chegava à cidade de São Francisco e o burburinho cotidiano da vida urbana ainda despertava nos cidadãos dos Estados Unidos. Apesar de todos os problemas do mundo, para eles era apenas mais um dia de trabalho.

De pé no píer da base naval conjunta UEO-NORPAC na península de Tiburon, no extremo norte da ponte Golden Gate, o tenente Phil Osborne aspirou o ar fresco da manhã. Não muito longe, cobertos por uma mortalha de névoa matinal, estavam os deslizamentos de construção da Baía de Richardson da UEO. Osborne não sabia muito do que estava acontecendo naquelas docas, na verdade, parecia que ninguém sabia.

Muitas pessoas, de civis a militares e a mídia, fizeram perguntas ao comando regional da UEO sobre o que estava acontecendo na instalação depois que ela foi radicalmente modernizada para algum propósito desconhecido, mas nunca receberam uma resposta real. Qualquer que fosse esse propósito, parecia exigir o uso de toda a base. Caminhando ao longo do cais, ele começou a se aproximar da base de submarinos de Tiburon. Seu próprio barco, o UEO Fast Attack Submarine Antares, deveria deixar o porto naquela manhã para se juntar à frota em Pearl Harbor. Ele era apenas um oficial de comunicações, mas tinha orgulho de seu submarino, assim como o resto da tripulação. Mas é claro que Osborne teria feito quase qualquer coisa para conseguir uma das poucas e privilegiadas posições a bordo do Atlantis ASV recentemente comissionado. Ele se apressou em um pedido de transferência quando o Aquarius se tornou de conhecimento público ao mesmo tempo, mas ele sabia que suas chances não eram muito altas.

Aquela manhã estava particularmente animada e ele teve que fechar o zíper do paletó do uniforme até o pescoço para se manter aquecido, e mesmo assim pouco fez para deter o frio. Muitos outros funcionários da Marinha estavam espalhados pelas docas, cuidando de seu dia de trabalho, e as fileiras mais baixas o saudaram quando ele passou. De bom humor, ele os devolveu de uma maneira mais alegre e acenou para cada um deles com uma ponta casual do chapéu.

Mas Osborne parou quando de repente teve a impressão de que havia esquecido alguma coisa. Pensando nisso por um momento, ele enfiou a mão nos bolsos, tentando lembrar o que era, e então percebeu que havia deixado seu passe de segurança na recepção do complexo administrativo. "Merda!" Ele disse com aborrecimento. "Inferno... espero que a maldita coisa ainda esteja lá..."

Fazendo uma rápida meia-volta, ele começou uma corrida rápida de volta para os prédios da administração atrás dele. Pelo menos o exercício pode fazer algo sobre o frio.

Depois de correr cerca de cem metros, ainda xingando por ter deixado sua identidade para trás, ele diminuiu a velocidade e olhou para o céu nublado da manhã. Ele ouviu um trovão, mas parecia distante. "Quase cem anos de vôo espacial e nem conseguimos acertar o clima", ele reclamou para ninguém em particular. Balançando a cabeça, ele continuou em frente brevemente, mas então percebeu que o trovão continuava. Esta ia ser uma tempestade bastante espetacular. Parando novamente, ele olhou para os céus cinzentos com curiosidade antes que o chão ressoasse sob seus pés, e viu um clarão e fumaça começarem a subir de um dos píeres navais do outro lado da baía. "...Que diabos?" Ele sussurrou, olhando para a comoção do outro lado da baía. Havia outro não muito longe dele... e então ele ouviu os estrondos sônicos acima quando raios de fogo branco rasgaram o céu em direção à base naval abaixo. "Oh, merda!" ele disse enquanto começava a correr o mais rápido que podia em direção ao complexo administrativo. Não era preciso ser um gênio para descobrir o que estava acontecendo; São Francisco estava sob ataque. "Merda!"

Os gritos de outros funcionários da base enquanto eles se espalhavam ficaram bem altos enquanto ele corria - mas havia uma leve sensação de perigo crescente quando o chão sob seus pés começou a tremer violentamente. Ele mal tinha dado mais dez passos quando o chão pareceu abrir debaixo dele - e todo o inferno se soltou em uma explosão final e ensurdecedora.

# UEO Atlantis ASV 8100

## 10 de novembro de 2040

Alertas vermelhos martelavam pelos corredores do Atlantis, e Chris Farmer acordou com o som do alto-falante do navio ecoando em seus aposentos. Afastando as cobertas e forçando os olhos a abrirem desajeitadamente, seu primeiro instinto foi pegar a jaqueta do uniforme que estava pendurada no encosto de uma cadeira não muito longe de onde ele estava. Ele não pretendia adormecer, e apenas se deitou para fazer uma pausa. O fato de ele ainda estar usando suas botas era uma prova disso. "Capitão para a ponte", disse ele rispidamente, batendo o interfone em sua mesa. "Comandante Bishop, o que diabos está acontecendo?"

O monitor do computador de Farmer se acendeu para mostrar o rosto igualmente magro do Comandante Michael Bishop. Atrás dele, a ponte estava fervilhando de atividade enquanto a tripulação chegava aos seus postos de trabalho do outro lado do navio. "Capitão, o Comando UEO em Pearl Harbor acaba de emitir um alerta de condição dois para toda a frota, senhor."

A cabeça do Farmer estava girando. Um alerta de condição dois geralmente significava que alguém, em algum lugar, estava esperando uma guerra. Como resultado, toda a Marinha da UEO iria para um estado de prontidão máxima em preparação para responder a qualquer que fosse a ameaça. "Por favor, me diga que você está brincando, comandante."

"Eu não brinco às quatro da manhã, senhor. É indelicado... aguarde."

Bishop saiu da tela e atingiu algum controle invisível. Seu rosto foi rapidamente substituído pelo pesadelo ardente da base naval de São Francisco da UEO. A cidade em si parecia praticamente intocada, mas uma espessa fumaça preta subia do extremo norte da baía - a instalação naval da UEO. Pelo noticiário na parte inferior da tela e pelo comentário que o acompanhava, obviamente era um noticiário.

"...Você está olhando para o que resta das instalações da United Earth Oceans Naval na área da baía de São Francisco. Menos de meia hora atrás, explosões rasgaram esta base naval no que agora parece ser um ataque ainda não identificado. O Comando da UEO ainda não divulgou detalhes oficiais, mas um

porta-voz confirmou que houve muitas mortes - com o hospital militar da base sendo tão inundado de feridos. Muitas das vítimas estão sendo enviadas para hospitais civis, incluindo San Rafael e Strawberry Point. Tem havido alguma especulação de que este ataque poderia ser uma represália macronésia para a escaramuça de 9 de novembro entre os navios da Aliança e o altamente controverso UEO Atlantis ASV 8100-"

Farmer não precisava ouvir mais nada e já estava saindo pela porta. "Entendido comandante, estarei aí em breve..."

"Capitão na ponte!"

Todos os oficiais que estavam no convés de comando do Atlantis prestaram atenção e saudaram bruscamente quando Farmer entrou pelas grandes portas de mariscos da Ponte. "Como você estava", disse ele enquanto se movia para o Conn. "Comandante Bishop, relatório?"

Bishop já estava em seu posto à direita de Farmer e se virou para encarar o capitão. "Todas as estações em plena prontidão, senhor. Ainda não recebemos nenhuma palavra do Comando UEO sobre a situação em São Francisco."

"Você conseguiu tirar alguma coisa da UEO Net?"

"Sim, senhor... tomei a liberdade de obter todas as informações que pude do Sat-Recon. Parece muito ruim. Tiburon levou uma surra. Os relatórios de baixas ainda não pararam de chegar. A maioria das unidades da frota implantada está no mesmo estado que nós, senhor; eles também não receberam mais ordens do Comando."

Farmer franziu a testa. Isso era, no mínimo, incomum. Uma importante base naval da UEO acabara de ser atacada, e o comando da frota não parecia estar dizendo a ninguém o que estava acontecendo. Mas Bishop não tinha terminado, e ele se levantou silenciosamente e veio para o lado do Capitão. "Há algo mais, senhor", ele sussurrou. "Alguns minutos atrás, pegamos o UEO Ark Royal e o UEO Victorious em um curso de interceptação com nossa localização com cerca de quatro esquadrões de Raptors a reboque."

O capitão olhou para Bishop com uma carranca preocupada. Ele estava se perguntando quando Pearl Harbor enviaria alguém para 'investigar' o que estava acontecendo. Parecia que ele não ficaria desapontado. "Eles tentaram nos chamar?"

"Nada além de códigos de reconhecimento simples ainda, senhor. Eles estarão aqui nas próximas duas horas."

O capitão assentiu lentamente. "Tudo bem. Vamos realizar uma reunião com a equipe sênior e você pode nos dizer o que diabos está acontecendo. Comunicação", disse ele enquanto olhava para o tenente Seymour Birkhoff. "Tenente Birkhoff, você tem a ponte. No caso de qualquer um desses dois Subportadores nos chamar e quiser falar comigo, envie-o direto para a sala de comando. Todos os oficiais superiores, apresentem-se à sala de reuniões... agora."

Farmer estava andando de um lado para o outro, imerso em pensamentos na frente da sala de reuniões enquanto o comandante Bishop explicava o que estava acontecendo ao resto dos oficiais reunidos. "O momento de Xavier não poderia ter sido melhor", disse o Atlantis Exec. "A UEO Net está completamente frenética. Comandos regionais estão enviando despachos para todos os quartéis-generais de frotas e comandos de grupos de batalha do planeta, e o pouco que consegui sair do quartel-general da UEO em Pearl parece sugerir que estamos esperando para ver o que Melbourne tem a dizer sobre isso... Eles parecem relutantes em fazer qualquer coisa até que alguém assuma a responsabilidade por isso."

"Ah... vejo que os políticos estão trabalhando de novo", observou Reynolds com um sorriso presunçoso. "Sério, comandante... Houve alguma ordem despachada para a frota?"

"Não", disse Bishop simplesmente. "A única ordem dada foi um código geral dois. A frota deve permanecer em prontidão máxima e aguardar novas ordens."

"Quão ruim é o dano em San Francisco?" perguntou Weathers sombriamente. Qualquer indício de sua conversa alegre com Bishop mais cedo naquele dia já era totalmente irreconhecível, parecendo fazer parte de um passado distante.

"É ruim", disse Bishop com pavor. Ele se inclinou para o centro da mesa e apertou alguns controles, trazendo várias imagens holográficas de satélite que ele havia baixado anteriormente. Os mapas estão pintando o que mais parece ser um filme de terror. "A base de Tiburon foi quase totalmente destruída. Espera-se que as casualidades sejam enormes. A única boa notícia é que os estaleiros na Baía de Richardson ainda estão intactos... Então a frota ainda tem algum grau de apoio logístico na área."

"Como diabos os mísseis passaram pelas defesas antimísseis do NORPAC? O NORAD deve ter visto essas coisas chegando, com certeza."

Bishop pareceu hesitante. Ele não gostou da resposta a isso mais do que Reynolds iria gostar. "Nós não sabemos. É provável que os mísseis tenham sido lançados da costa dos EUA, mas mesmo assim... deveria ter havido algum aviso. Os mísseis eram aparentemente hipersônicos, então seu tempo total de voo poderia ter sido medido em apenas alguns segundos, ou minutos... no máximo."

"Alguma coisa dos canais diplomáticos?"

"Não é bom", respondeu o Comandante novamente. De repente, todos estavam olhando para ele como o especialista local em tudo o que tinha a ver com o ataque. "Algumas horas atrás, a Aliança expulsou todos os diplomatas da UEO na Macronésia. Sem surpresas, eu acho."

Nada mais poderia ser dito. A sala assumiu um novo ar de medo com esse pensamento. Diplomatas quase nunca eram expulsos de um condado... a menos que todas as esperanças de uma solução diplomática tivessem desaparecido completamente.

"Então o que fazemos agora?" perguntou Weathers, quebrando o silêncio com a pergunta mais óbvia que uma pessoa poderia fazer.

Farmer parou de andar e encarou seus oficiais, interrompendo antes que Bishop pudesse responder. "-Agora, lidamos com o presente. O simples fato é que não há uma única pessoa na UEO com meio cérebro que não saiba quem foi o responsável por este ataque. Se alguma vez houve uma maneira de declarar guerra, então foi essa. Por mais que eu queira continuar nossa investigação sobre o que aconteceu nos últimos dias, há coisas simplesmente mais urgentes para lidar. Vamos levar o que temos para o Comando UEO e contar a eles tudo o que descobrimos e o pouco que aprendemos... Mas precisamos lidar com a realidade... Estamos em guerra, pessoal, e há muito pouco que podemos fazer a partir daqui."

Um silêncio pesado caiu sobre a sala dos oficiais. Bishop pensou com algum grau de humor mórbido que Farmer seria a pessoa ideal para chamar se você precisasse matar uma festa. "Suas ordens, senhor?"

"Fale com os dois submarinos que estão chegando", respondeu o capitão com severidade. "Diga a eles que estamos indo para Pearl Harbor na melhor velocidade, e depois defina um curso para o Havaí. Mas eu tenho algumas pontas soltas para amarrar..."

**Melbourne, Austrália. Território da Capital da Aliança Macronésia. Residência Presidencial.**

**11 de novembro de 2040**

Jean-Luc Xavier era um homem velado em infinitos tons de cinza. Ele era reverenciado, temido, respeitado e, em alguns casos; odiado. Mas essa era a vida do político, e estava preparado para aceitar isso. Dois mil anos antes, o destino do Império Romano fora decidido em um único momento, quando Júlio César deu a ordem de atravessar. Talvez ele também tivesse tomado a mesma decisão fatídica... Mas a história seria quem diria isso, e ele pretendia escrevê-la. Durante anos, a UEO representou um obstáculo para ele; um impasse que ele não poderia escalar por meio de manipulação política e uma força política que ele não poderia derrubar com simples força militar. Mas agora ele tinha ambos ao seu lado, e ele poderia finalmente fazer o que ele havia proposto quase 15 anos antes; destruir os Oceanos da Terra Unida. Afinal, eles não tinham ideia do que se escondia nas profundezas da Trincheira - e essa era sua maior vantagem.

A história por trás dessa grande rivalidade com a UEO foi longa e complexa. Começou como uma diferença de opinião quando a UEO suspendeu a proibição da desregulamentação colonial... Xavier fez o que qualquer homem inteligente faria e investiu muito tempo na exploração dessa nova oportunidade. E então a UEO começou a colocar embargos contra as confederações não alinhadas do mundo – incluindo as muitas colônias e perspectivas que a Austrália havia estabelecido no Pacífico. As objeções da Austrália passaram despercebidas, e a nação então renunciou à sua participação na organização, tornando-se o estado fundador da Aliança Macronésia – uma aliança que apresentou oportunidades que a UEO não apresentou. Muitas outras nações aderiram rapidamente, e a Macronésia tornou-se uma potência a ser reconhecida. Inevitavelmente, desencadeou uma corrida armamentista nunca vista desde a Guerra Fria do século XX.

… Não era mais uma guerra fria.

Andando pelos corredores da casa do estado até as câmaras do Parlamento da Aliança, o presidente Jean-Luc Xavier ajeitou a gravata e permitiu um sorriso triste tomar conta de sua feição, cauteloso e desamparado para as câmeras ao seu redor. A apresentação era muitas vezes muito mais importante do que qualquer coisa que alguém tivesse a dizer. Ao lado dele, os rostos de seus assessores e auxiliares militares eram ilegíveis.

Dois fuzileiros navais abriram as portas das câmaras diante do presidente e ele entrou na Câmara dos Representantes sob o trovão de aplausos reverenciados. A casa já sabia o que esperar de seu presidente naquele dia, é claro. Sua aparição seria simplesmente uma formalidade. Ele caminhou pelo corredor central, certificando-se de não fazer muito contato visual com as várias centenas de conselheiros da Aliança na câmara. Esperando alguns momentos, ele lançou seus olhos sobre a sala, certificando-se de que tinha a atenção de todos. "Por favor, sentem-se", disse ele rapidamente.

O pedido foi atendido rapidamente, pois os representantes – como ovelhas – todos se sentaram sem necessidade de mais estímulos. O silêncio encheu o auditório por longos segundos, e o presidente se endireitou para adotar uma imagem mais formal. "Nas ocasiões em que falei com os cidadãos desta grande Aliança, muitas vezes é para parar e refletir sobre as grandes coisas que nossas nações alcançaram." Fazendo uma breve pausa, ele deixou o silêncio pairar novamente por vários longos segundos. "Mas, às vezes, nem sempre são as grandes coisas que definem nossa história ou nosso tempo. Nos últimos dias, testemunhamos exemplos turbulentos e assustadores de como as diferenças de opiniões podem levar a uma grande tragédia. Diferenças de opiniões", disse ele. repetindo com certo grau de ênfase. "São as pedras angulares que definem a democracia; a liberdade de expressão; o que nos torna uma sociedade civilizada. Por muitos anos, essas diferenças nos levaram a uma linha tênue de incerteza com os Oceanos da Terra Unida, tudo porque eles não estavam dispostos a ouvir a essa expressão de liberdade. No dia 7 deste mês, essa linha foi finalmente ultrapassada."

O silêncio encontrou o início pesado de seu discurso. Era um clima tenso nas câmaras do parlamento. "No dia 7 de novembro, o navio-almirante Atlantis ASV 8100 da United Earth Oceans atirou e destruiu quatro submarinos da Macronésia nas águas frias do norte do Pacífico. Este ato de hostilidade imperdoável foi evitável e, apesar da gravidade do incidente, nossas perguntas aos mais altos níveis da UEO não receberam resposta. Esta não é a primeira vez que tais incidentes ocorrem. Por quase dez anos, estávamos nesse precipício, olhando para um futuro incerto. Sim... os tiros foram disparados muitas vezes antes.", disse Xavier com um tom quase de reminiscência. "... Mas sempre," ele continuou. "A Macronésia e os Oceanos da Terra Unida estavam dispostos a estar à altura da ocasião e nossas diferenças foram resolvidas com diplomacia; e a mão aberta da amizade."

Um leve aplauso veio ao encontro da sentença, e o presidente permitiu que ela continuasse por vários segundos. "Nós oferecemos a eles esta mão aberta mais

uma vez", disse ele; com o objetivo de trazer um encerramento ao seu discurso. "...E fomos respondidos com silêncio."

Acentuando seu ponto, Xavier – sempre o mestre das marionetes – mais uma vez deixou o comentário pesado pairar sobre o auditório. "Algumas horas atrás", ele disse baixinho, permitindo que o microfone projetasse sua voz para a platéia, "nós respondemos. Há poucas horas, conversei com os comandantes-chefes da Marinha, Corpo de Fuzileiros Navais, Força Aérea e Exército. Ouvimos recomendações, e uma decisão foi tomada. O ataque com mísseis à base naval da UEO em San Francisco na Península de Tiburon foi uma resposta comedida", ele finalmente confessou. "Não vamos mais ficar de braços cruzados enquanto a UEO dita a política para milhões de cidadãos da Macronésia em todo o Pacífico. As famílias de nossos militares e mulheres não terão mais que receber cartas explicando como seus filhos e filhas morreram por uma causa que não existe. . E não mais", disse ele com determinação, "... vamos ouvir aquele silêncio interior. Uma linha na areia foi traçada", declarou o presidente com crescente paixão. "Em defesa da Austrália e seus aliados, e em defesa da Aliança Macronésia, é com tristeza que peço ao conselho que declare estado de guerra aos Oceanos da Terra Unida".

Um trovão explodiu em todo o auditório quando uma ovação de pé encontrou o discurso de Xavier. Por segundos que pareceram uma eternidade, Jean-Luc Xavier olhou para os diplomatas e representantes da Aliança Macronésia e soube que havia se comprometido com a história. Sim... ele escreveria história. E ele cuidaria para que isso o visse favoravelmente.

## Sede da United Earth Oceans, Pearl Harbor, Havaí.

## 11 de novembro de 2040

O secretário-geral Devon Sawa abriu caminho através do mar de repórteres da mídia do lado de fora da sede da UEO e lutou para conter a chuva torrencial de perguntas que estavam sendo lançadas contra ele. A declaração de guerra da Macronésia era esperada, mas não mudou o fato de que a UEO estava totalmente despreparada para ela. E agora, ele era o UEO.

"Senhor Secretário! Como você responde ao presidente Jean-Luc Xavier-"

"Senhor! Senhor! O que você tem a dizer sobre-"

Sawa balançou a cabeça, erguendo as mãos e fazendo o melhor que podia para responder às perguntas com respostas genéricas que, esperançosamente, cobririam tudo o que eles estavam perguntando. "Asseguro a todos que as alegações da Macronésia são totalmente infundadas. A UEO não ataca civis, e haverá uma investigação completa sobre as ações da Atlantis em Nintoku."

"Senhor, como você espera que o UEO responda à declaração da Macronésia?"

Sawa sentiu vontade de dar um soco na cara daquele repórter em particular. O que diabos isso deveria significar? 'Declaração?' Parecia mais uma grande propaganda - lavagem cerebral planejada por um manipulador frio. Todo o discurso de Xavier tinha sido um caro programa de mídia e nada mais. Ele já havia declarado guerra no segundo em que bombardeou São Francisco. "Outras vias de resolução diplomática estão sendo investigadas", disse ele simplesmente. Na verdade, ele não quis dizer nada com a declaração... mas ele estava mais interessado em ver o quanto o repórter curioso iria analisar a resposta em uma manchete elaborada e alucinante para os tablóides.

"Senhor Secretário, você sente que as ações do Capitão Farmer-"

Sawa parou logo antes de sua limusine que o esperava para levá-lo ao aeroporto e encarou todos os repórteres, erguendo as mãos para pedir alguma compreensão... no mínimo.

"Senhoras e senhores, sinto muito, mas este não é um bom momento. Haverá uma entrevista coletiva mais tarde, quando responderei pessoalmente a quaisquer perguntas que possam ter. Mas estou atrasado para uma reunião com a Junta de Chefes e não temos tempo para mais perguntas. Obrigado."

Entrando na limusine, os repórteres ainda tentavam obter respostas para uma infinidade de perguntas, a maioria das quais parecia ter sido escrita para uma criança de dois anos. Ele deu um longo suspiro de alívio quando o soldado do lado de fora fechou a porta do carro e, sem qualquer demora, começou a sair pela rua sob a escolta de um comboio policial completo. O mundo inteiro enlouqueceu.

***

Capitão Farmer estava de mau humor. Se olhares pudessem matar, então ele não teria problemas para derrubar toda a Aliança Macronésia sozinho. Xavier havia realmente declarado guerra, e Farmer duvidava sinceramente se o UEO poderia ou não sobreviver à tempestade que se aproximava. Superado por mais de 4 a 1, se a Macronésia decidisse partir para uma ofensiva total, então ele sabia que não havia força no Pacífico que pudesse detê-los. Somando-se a seus problemas, ainda havia outra coisa que o incomodava profundamente: Moya. Aos olhos de qualquer outra pessoa, todo o assunto seria simplesmente mais um incidente trágico em uma década marcada pela guerra fria. Mas em seus 30 anos de serviço naval, Farmer aprendeu a ver padrões com bastante clareza. E desta vez; a matemática não estava somando.

Sentado em silêncio em seus aposentos, o capitão olhou para o monitor do computador em branco em cima de sua mesa. A batalha havia terminado, mas a guerra ainda não havia começado; e ele ainda tinha uma última carta para jogar. Finalmente, ele ligou o computador, fez login e abriu um canal de comunicação seguro. Pesquisando em uma longa lista de nomes, ele encontrou o que estava procurando e o acessou. Invisível aos olhos humanos, o computador começou a encaminhar o sinal através do Centro de Operações Estratégicas do Atlantis, e foi então retransmitido por vários servidores de comunicações UEO principais, ignorando todos os elos da cadeia de comando… e indo direto para o escritório do almirante Bill Maher. Tudo com que Farmer precisava se preocupar era se o Almirante estaria ou não em seu escritório. Enquanto esperava, Farmer pegou uma caneta e uma folha de papel e começou a escrever. Enviou a mensagem, suspirou,

e se despiu - tinha tempo para um banho, e, possivelmente, cinco minutos com a cabeça debaixo da água quente.

Andou para o chuveiro, e estalou as costas e seu pescoço, alongando os músculos debaixo da água quente - tentou concentrar os pensamentos, como se sentisse que algo estava prestes a acontecer. E, então, ouviu o bipe de chamada específico de comunicação com almirantes - Maher não tinha demorado nem dois minutos para responder. Colocou a roupa correndo e sentou no monitor, sem se importar com os protocolos.

"Chris!" gritou Maher do outro lado da chamada. Ele hesitou por um tempo ao ver que o Capitão aparentava estar vestido mas totalmente molhado, e então continuou:

"Estamos dentro de todos os canais de segurança possíveis, Chris. Sawa está escondendo os conteúdos da Seção Sete. Era tudo uma emboscada." o almirante parecia tão molhado quanto Chris - suor percorria por sua testa e sobrancelha, e o velho almirante então secou seu rosto com sua mão, claramente ofegante.

"O que está havendo, Bill?"

"Chris, escute - não há tempo. A Macronésia, Englund e Sawa estão nisso juntos - era tudo uma emboscada para enviar Moya e Atlantis para aquele exato ponto da trincheira. Existe um labirinto subterrâneo que só foi mapeado pelas sondas macronésias perto da colônia. Fica no exato ponto mais fundo do oceano - e não sabemos para onde ela leva. Todos os submarinos que se aproximam são puxados e destroçados, ou desaparecem para sempre. Nós não sabemos como eles sabem o que existe no final do túnel leva. Nenhuma tecnologia existente atualmente teria como enviar dados de volta."

"Era como uma armadilha de urso." falou Farmer, embasbacado com as informações. "Moya não teria chance de ter sobrevivido."

"Nós não sabemos! Nem a Macronésia sabe para onde a corrente do túnel leva. Não existe tecnologia que aguente a pressão dentro do labirinto."

"Mas vários submarinos, assim como a Moya, continuam desaparecidos - somente os menos equipados são destroçados no início." falou Chris.

"Essa é a ideia que eu teria." falou Bill. Seu sinal, então, começou a falhar. "Eu não tenho muito tempo. Esse canal privado está encriptado mas eles já estão tentando—" e então, por alguns segundos, o almirante desapareceu.

"Bill?" Farmer gritou, e então o almirante retornou por mais alguns segundos.

"O risco é seu, Bill. Já sabemos do motim - vocês também tem alguém que trabalha para Sawa aí dentro." informou o almirante. "Procure a entrada do túnel e encontre a Mo—" e então, Bill Maher desconectou e não retornou. O Capitão Farmer levou as mãos à testa e soltou um grito de frustração - aqui estava sua escolha. Levar toda a tripulação para a provável morte em busca de Moya e do que está no fim do túnel.

\*\*\*

"A quanto tempo estamos da Trincheira?" perguntou o capitão Farmer - durante a viagem para a Trincheira, a tripulação havia sido informada das informações de Maher. Chris, claramente, omitiu o que soube sobre um espião da Macronésia infiltrado na Atlantis.

"Um minuto." respondeu Birkhoff.

"Tripulação - escutem. Esse é o nosso risco. Essa é a nossa escolha." iniciou Chris. "Se a Macronésia sabe o que está no final, nós também temos como saber - embora isso vá ser arriscado. Se tantos submarinos, assim como a Moya, nunca foram destroçados nessa parte da Trincheira, nos resta olhar a besta nos olhos e mergulharmos no desconhecido. Esse é o nosso dever. Nós não sabemos do resultado, mas precisamos tomar esse risco. Não sabemos o que encontraremos do outro lado, mas nós não vamos ceder ao medo - e vamos tirar a vantagem de Englund. Todas as estações, preparem-se. Vai ser uma viagem turbulenta."

"Capitão" falou Dennis de sua estação tática. "Estamos no ponto de chegada. Se formos mais fundo, a Trincheira irá começar a nos puxar."

"O que a corrente indica da distância para a passagem dentro do chão? Para entrarmos no túnel?"

"O máximo que podemos julgar é baseado nos dados dos arredores, Capitão. Levará cerca de cem segundos." respondeu Gale Weathers.

"Então precisamos manter o curso e a Atlantis intacta por cem segundos até atravessarmos o abismo - e entrarmos no túnel." falou o Capitão. "Nos dêem tudo que tiverem de defesa. Vá!" Ele sentou na cadeira, e a Atlantis se deixou levar pela corrente. Imediatamente, começaram a ser girados em círculos, como se em uma montanha-russa infernal: era impossível manter os sentidos, e o casco da nave tremia com uma vibração que parecia se intensificar a cada segundo.

Chris queria gritar - pedir alguma informação, gritar por algum dado que os oferecesse algum tipo de controle - mas a pressão em sua garganta era tanta que ele não parecia conseguir usar sua voz em meio aos intensos e bruscos círculos em que giravam. Era como se estivessem em um redemoinho, sendo levados ao abismo - e então, das profundezas da corrente notaram que o visor se tornava cada vez mais escuro.

O coração de Farmer pareceu parar com a visão - ele tentou olhar para o lado, mas temeu uma concussão se forçasse o pescoço: era praticamente impossível manter a consciência durante os giros. O casco da Atlantis então pareceu aumentar o urro de

sua vibração com um grito gutural do casco protestando contra a pressão grotesca. Era aqui, e esse era o fim: Chris havia os levado a atravessar o espelho.

## Locação não identificada

## 12 de novembro, 2040

Silêncio - escuridão. No meio da inexistência, o único alívio: pareciam ganhar consciência novamente: a Atlantis agora parecia perfeitamente estável. Estavam no éter - no absoluto nada, como se perdidos em uma constelação sem estrelas.

"O que estamos lendo?" perguntou Chris, olhando ao redor da sua ponte de controle. Todos pareciam intactos, tentando tomar controle de seu equilíbrio e seus sentidos mais uma vez. "Estações! Precisamos de dados!"

"Nada." falou Birkhoff. "Não estamos lendo nada. Temos controle, mas não existe nada aqui. Estamos sendo levados por uma corrente."

"Estamos dentro do túnel." falou Gale. "A Atlantis resistiu a passagem."

"A pressão pode ter feito Moya atravessar também." Chris falou, tentando fornecer esperança à tripulação - suas suspeitas talvez fossem mais do que apenas suposições.

"Não temos como saber aonde iremos chegar, nem quanto tempo ficaremos aqui." informou Michael. "Não estamos lendo nada, só os sensores de navegação podem nos dar algum tipo de noção de velocidade de locomoção. Estamos às cegas. Não há o que mapear."

"Podemos ficar aqui por horas." falou Dennis.

"Não importa o tempo que fiquemos." Chris imediatamente respondeu. "Não tirem os olhos dos sensores - precisamos de qualquer informação sobre nosso destino." Algo na escuridão infinita que preenchia toda a Atlantis estava deixando Chris desesperado - e não podia deixar que a tripulação percebesse. Minutos viraram horas, e, finalmente, a tripulação começou a ver a conversa da ponte de controle se tornando mais informal, e a especulação iniciando por puro tédio: o abismo preto em frente à eles não parecia ter fim.

"E se chegarmos em Atlantis?" perguntou Dennis. O Capitão, então, tentou focar no assunto - uma tentativa de se desviar da aflição de afundarem em um constante e crescente labirinto sem fim.

"Qual é o consenso oficial/acadêmico sobre Atlantis? Era um lugar real? Baseado em um lugar real? Pura ficção?" perguntou Chris. "Precisamos de todas as outras graduações e conhecimentos possíveis que tiverem em seus currículos nesse momento, tripulação."

"Não, não existia, nem se baseia em nenhum evento real." falou Gale. "Eu me graduei em antropologia e sociologia também. Nem pretendia ser uma representação de uma sociedade real e histórica. Ninguém a levou a sério até o século XIX, quando conquistou os corações dos espiritualistas. Em vez disso, era uma parábola alegórica destinada a ilustrar princípios filosóficos."

"Poderíamos falar isso automaticamente toda vez que Atlantis é mencionada?" perguntou Michael, e a tripulação pareceu engajada no debate. "É incrível para mim como um fato tão básico é alegremente ignorado até mesmo pelos mais eruditos. Assim que o nome Atlantis é abandonado, a imaginação de todos dispara e diversas inundações reais ou mitológicas. e outros desastres naturais são examinados em detalhes! É uma alegoria, gente!" Michael concordou, como se defendendo Gale.

"Existem outras lendas também, como Lemúria." adicionou Dennis.

"Platão usa isso como uma alegoria. Isso é inquestionável. Isso não é inteiramente o fim da conversa, no entanto." Birkhoff explicou. "Platão afirma que a história é um mito egípcio anterior. A verdade dessa afirmação é desconhecida, mas é relevante porque desconecta a alegoria de Platão da história que pode ou não ter alguma conexão com algo de verdade histórica."

"Então, novamente, isso pouco importa!" falou Michael. "Quero dizer, o melhor cenário para provar que a Atlantis é "real" é que alguns milhares de anos havia uma espécie de cidade rica em alguma ilha que de alguma forma foi inundada. Isso será historicamente interessante, mas definitivamente não corresponderá às nossas expectativas, com base em séculos de especulação e imaginação enlouquecida. Dito isto, eu pessoalmente não estou realmente comprando a ideia de que há uma história mais antiga sobre a Atlantis que Platão está emprestando. Eu estou supondo que é realmente uma história criada para nada mais do que apenas alegoria."

"Existem vários lugares que poderiam ter inspirado a Atlantis." ressaltou Birkhoff, como se aberto ao desconhecido. "Eu tendo a pensar que a história da ilha vulcânica de Santorini e o sítio de escavação em Akrotiri a tornam um candidato muito plausível para a fonte da história. Foi tecnologicamente avançado para a época. Eles também tinham prédios de três e quatro andares. Os cidadãos,

minóicos, também eram ricos, e o layout de Akrotiri parece assemelhar-se ao layout da Atlantis de Platão. Mas então o vulcão entrou em erupção - catastroficamente. A ilha foi quase destruída e quase todos os vestígios de seus antigos habitantes desapareceram. Tudo o que restava da ilha era um anel circular. Se alguém não pudesse compreender o poder destrutivo da erupção e as ondas de maré resultantes, eles poderiam ter considerado que a ilha "afundou". E tenha em mente que Platão estava escrevendo 1.200 - 1.500 anos após o evento. Muito tempo para histórias orais distorcerem o que realmente aconteceu."

"Por que as pessoas acreditam que a Atlantis abrigou e avançou a civilização? Por que ela teve que ser avançada?" perguntou Michael, ainda fechado e certo de sua opinião contrária.

"A resposta curta é porque Platão disse isso." falou Gale. "A resposta mais longa é que existem realmente duas Atlantis: uma era uma pequena cidade-estado descrita por Platão, que era uma potência tecnológica, política e militar, e talvez pudesse ter sido baseada em uma cidade real destruída por uma erupção vulcânica. na ilha de Santorini, mas também poderia ter sido apenas um conto de viajante transformado em uma alegoria política útil. A outra Atlantis, amplamente popularizada no início do século passado por Helena Blavatsky e os teosofistas... e especialmente pelas visões de transe quase esquizofrênicas, me perdoem - de Edgar Cayce, era uma civilização global que existia milhares de anos antes de nossa primeira história escrita e destruiu se com armas de destruição em massa. Cayce disse que estes eram baseados em algum tipo de energia solar; modelos de aviões para lendas hindus de carros voadores. O objetivo desta Atlantis é ser uma sociedade tecnologicamente avançada que foi absolutamente apagada." completou. Todos pareciam surpresos com a sabedoria de Weathers.

"Hm...tripulação?" perguntou Dennis. "Checando pelo mapa..." Dennis então ficou em silêncio, como se hesitando em continuar. "Como não checamos isso antes?"

"O que foi, Comandante?" falou Chris, aflito. "Responda! É uma ordem!"

"Capitão..." Dennis respirou fundo. "A Trincheira fica em grande proximidade de onde fica a suposta ilha de Santorini."

Da tela, então, viram o que parecia ser uma forma: ela não se movia, e parecia ser um grande cilindro apontando para baixo.

"Capitão, nós paramos." falou Birkhoff, com todos da ponte olhando estarrecidos para a visão em sua frente.

"É...uma coluna?" falou Chris, sentindo seu coração disparar.

"Parece ser feita de concreto." falou Gale, checando os sensores.

"Afaste-nos." ordenou o Capitão. O submarino então recuou, relevando fazer parte de uma gigantesca construção - uma estátua, que ressaltava a forma de uma mão estendida para cima. A Atlantis se afastou mais ainda, e todos estavam em completo silêncio: a visão continuou se formando para dar forma a um rosto de uma criatura de aparência demôniaca, com traços reptilianos. A forma era sinistra - e a estátua parecia ter centenas de metros de altura, mas permanecia intacta.

"O que...diabos..." falou Chris, incrédulo.

"Meu Deus." Gale suspirou, chocada. "Capitão, estamos afastando mais." A criatura parecia vestir trajes coloniais - como uma grande vestimenta que encobria suas pernas - seus dois braços estavam erguidos para cima, como se apontando e olhando para o céu. Havia uma aparência sinistra e perturbadora sobre a expressão e o olhar da forma - o ser reptiliano parecia olhar para o além com uma expressão de terror.

"Permissão para virar a Atlantis, Capitão." pediu Michael.

"Porque, Comandante?" perguntou o Capitão.

"Eu estou lendo...outra construção no exato oposto da nossa locação."

Chris podia sentir seu coração pulsando e sua testa suando - havia uma adrenalina de desespero no ar. Estavam presenciando uma descoberta histórica, mas desconhecida e completamente encoberta de qualquer tipo de resposta. Farmer concordou, e a Atlantis se virou para revelar outra estátua exatamente igual: os dois seres reptilianos pareciam idênticos, olhando para a escuridão acima com a mesma expressão pavorosa.

"Nos afaste para o exato centro entre as duas, Michael. Eu quero o ângulo preciso." ordenou Chris. Em alguns segundos, o submarino então se posicionou no exato meio ponto entre as duas estátuas monumentais. Os reptilianos pareciam ter asas em suas costas, que quase se conectavam no ponto em que a Atlantis se encontrava.

"Isso me lembra os formatos e descrições dos deuses Sumérios, da Mesopotâmia. A origem dos Annunaki." falou Birkhoff, novamente iniciando controvérsia nos ânimos da ponte de controle.

"Ah, por favor, não me venha com essas teorias de alienígenas do passado" cortou Michael, mas não havia tempo para conversa.

"Capitão-" falou Gale. "Estou lendo uma abertura a duzentos metros daqui. É muito pequena para a Atlantis passar, mas uma Spectre conseguiria. Parece dar em uma bolha de ar - ou uma caverna. Existe algum tipo de entrada ali." Weathers terminou, inserindo um zoom no visor da tela principal, mostrando uma pequena cratera que parecia levar à uma superfície. "Nikita pode pilotar uma Spectre pela abertura. Ela me informou durante o labirinto que os reparos na sua Spectre foram finalizados."

"Dê as ordens." falou Chris.

\*\*\*

# Interior da Spectre

## 13 de novembro de 2040

Nikita saiu da proteção da Atlantis pilotando a Spectre, direto para o centro da ruptura. Se havia uma bolha de ar ali, os sensores leriam se ela poderia respirar e encontrar algum tipo de terreno.

Não levou muito tempo para que se aproximasse da abertura - se seu pequeno submarino de combate fosse um pouco maior não teria como atravessar e tentar chegar à superfície. Inclinou os controles e subiu, iniciando a propulsão da Spectre. E, então, dentro de alguns segundos, atravessou a água e se encontrou no final de um lago subterrâneo, com uma caverna ao redor. A Spectre iluminava o que local em perpétua penumbra e, aflita, começou a girar o pequeno submarino para inspecionar todo o local. Havia oxigênio para respirar, e logo encontrou uma pequena margem com terra para que andasse.

A visão que encontrou, então, a chocou: havia outra Spectre no final da corrente. E, no final dela, balançando um sinalizador para que a encontrasse, estava Annika Hanssen. Acelerou a Spectre com urgência, e em instantes alcançou a Capitã da Moya. Annika parecia abatida, e deveria estar a quase dois dias se alimentando apenas do que tinha trazido contigo em sua Spectre - seus olhos pareciam demonstrar alívio, mas apreensão. Nikita saiu da Spectre, respirando o ar surpreendentemente puro da caverna. Atrás dela, uma imagem ainda mais surpreendente: ossos. Fósseis, para ser exato - do que parecia ser a carcaça de algum réptil pré-histórico. Nikita não sabia quantos milhões de anos aqueles ossos estavam enterrados ali, com apenas partes saindo da terra, ainda preservadas pelo tempo.

"Capitão!" Nikita gritou, entrando em contato pelo pin com a Atlantis. "Annika está aqui! Existe uma caverna dentro da passagem, com atmosfera e oxigênio. Ela está viva, está bem."

*"Copiado, Nikita. Ótimas notícias. Retornem urgentemente para a Atlantis."*

"Vocês encontraram a Moya?" falou Annika, aflita. Por alguma razão, ela não parecia ainda estar completamente aliviada de ter sido resgatada.

"Do que está falando?"

"A Moya foi destruída. Eu escapei com a Spectre por essa abertura."

"A Macronésia não está aqui. O que são esses fósseis? Por quantos milhões de anos estão aqui? Isso sugere uma criatura… jurássica?" Nikita via o comprimento do esqueleto, que parecia percorrer toda a caverna - os ossos podiam ter mais de duzentos metros de comprimento.

"Do que você está falando?" Annika a olhava incrédula, como se Nikita estivesse negando uma verdade que já estava óbvia para ela há muito tempo. "Nikita, a Moya não foi atacada pela Macronésia. Esses fósseis não são antigos. Eles são… de algum dos filhotes do que nos destruiu. Estão aqui há apenas alguns anos. Vocês não o viram?"

Os olhos de Nikita se arregalaram e suas mãos começaram a tremer.

"Ver? O quê?" Ela falou, novamente pegando seu pin de comunicação em suas mãos trêmulas, mas era tarde demais.

"Atlantis! Vocês copiam? Capitão?" Nikita perguntou, tentando chamar o submarino. A caverna começou a tremer, e um grunhido que soava como um grito gutural de uma criatura acordando de um longo e indesejado sono tomou conta da caverna. Do centro da ruptura, viram uma luz verde preencher a passagem aonde a Atlantis se encontrava.

Da ponte de comando, Chris assistiu em terror ao ver um gigantesco imensos tentáculos se formarem na distância - seu tamanho fazia a Atlantis parecer apenas um micróbio, e do centro da escuridão o que pareceu um par de olhos verdes acordaram - Chris Farmer sentiu seus joelhos tremerem ao ver os olhos aumentarem focando diretamente em sua direção, com uma crista em cima de sua cabeça deformada crescendo. A criatura, com a cabeça de uma gigantesca serpente, ergueu seus tentáculos e abriu sua boca, repleta de centenas de dentes que engoliriam a Atlantis em um estalar de dedos - e, então, com seu urro de raiva gutural fazendo as estátuas reptilianas tremerem, avançou em direção ao submarino.

**CONTINUA EM ATLANTIS - OS ANNUNAKI DE NIBIRU**
2024

www.ingramcontent.com/pod-product-compliance
Lightning Source LLC
Chambersburg PA
CBHW081048170526
45158CB00006B/1898